차례

머리말
한국 디자인의 양극화, 교육이 문제인가

벌써 4호를 내게 되었다. 이번 호 특집은 '디자인의 양극화'인데, 기고문의 상당수가 교육 문제를 거론했다. 과연 한국 디자인의 양극화는 교육 문제가 핵심인 것일까. 물론 편집자가 첫 번째 원고에서 드러냈듯이 디자인 양극화의 양상은 다층적이고 경계 지점은 다각적이다. 그럼에도 불구하고 다수의 기고자들이 교육 문제를 지적한 것은 결코 우연은 아닐 것이라고 본다. 사실 어찌 보면, 한국 디자인 제도와 현실의 양극화라는 문제는 교육이 먼저 생겨나면서부터 배태되었다고 볼 수도 있다.

그러니까 한국 디자인은 그 출발 자체가 한국 사회의 어떤 내부적 필요성에 기반한 것이라기보다는 그냥 지배 행위의 일환으로서 '위로부터' 꽂혀진 것이라고 보는 것이 정확할 듯 싶다. 디자인 교육 자체가 미군정에 의해 실시되었기 때문이다. 그리고 디자인 정책이라는 것도 국가적 필요와 관심에 의해 '위로부터'의 결정에 따라 이루어졌기 때문이다. 이 부분은 김종균의 글에서 잘 다뤄지고 있다. 결국 한국 디자인은 출발 자체에서부터 이미 양극화의 씨앗을 내포하고 있었던 셈이다.

한국 디자인의 양극화의 원인과 양상이 어떠하든 간에, 중요한 것은 그것을 어떻게 극복할 것인가 하는 것일 수밖에 없다. 이에 대해 윤여경은 디자인 양극화의 문제를 교육에서 풀어가야 한다고 주장한다. 김윤태는 오랜 디자인 교육 경험을 통해 확인한 한국 디자인 교육의 양극화 실태를 객관적 사례들을 통해서 전해주고 있는데, 아무튼 현실은 녹록치가 않다. 편집자가 말미에 실은 또 하나의 원고 〈한국 디자인 교육의 패러다임 전환을 위하여〉 역시 디자인 교육의 전환을 통한 한국 디자인의 전환을 이야기한다는 점에서 앞서의 필자들과 생각이 다르지 않다. 이러다 보니 이번 4호는 '디자인의 양극화'를 특집으로 삼았지만 '디자인 교육' 특집이 된 느낌이 없지 않다. 하기는 그리 받아들여도 틀리지 않을 듯 싶다.

물론 특집 이외로 김상규는 요즘 주목 받고 있는 '제작문화'를 애드호키즘의 관점에서 다루었고, 이번에 처음 필자로 참여한 디자인

컬럼니스트 김 신은 삶의 주변 현상들에 대한 관찰을 통해 우리 사회의
디자인 문화를 생각해볼 수 있는 원고를 보내주었다. 두 필자가 모두
임시방편과 디자인을 주제로 한 글을 기고한 것은 우연이라면 우연이다.
하지만 임시방편의 미학에 대한 두 사람의 선택과 시선은 상반된 면이
있어 비교해서 읽으면 흥미로울 것이다. 여기에 김종균의 '한국 디자인사의
한 장면' 연재물까지 보태어 4호가 완성되었다.

2015년 창간된 〈디자인 평론〉은 1호부터 3호까지 연 1회 발간을
했었다. 올해부터는 연 2회 발간을 목표로 하고 있다. 그러면 좀 더
본격적인 저널의 면모를 갖추게 될 것이다. 올해 하반기의 5호에게 바톤을
넘긴다.

엮은이 **최 범**
파주타이포그라피배곳 디자인인문연구소 소장

특집 디자인의 양극화

디자인의 양극화
: 과잉과 빈곤 사이에서 추락하는 생활문화

최 범
디자인 평론가
파주타이포그라피배곳 디자인인문연구소 소장

디자인의 양극화?

 디자인 양극화라는 말은 낯설다. 하지만 양극화라는 말은 결코 낯설지 않다. 다만 디자인과 양극화라는 말의 조합이 어색할 따름이다. 오늘날 한국 사회를 가장 잘 설명해주는 단어의 하나인 양극화는 디자인에도 어김없이 그림자를 드리우고 있다. 하지만 디자인 양극화는 한국 사회의 일반적인 양극화 현상과는 그 성격을 좀 달리한다. 내가 여기에서 말하고자 하는 디자인 양극화는 한국 사회의 특수성이 빚어낸 생활문화 불균형의 한 양태를 가리키는 것이다.

그러면 디자인 양극화란 무엇인가. 그것은 마치 디지털 분할^{Digital} ^{Divide}처럼 부자와 빈자 사이의 디자인 분할^{Design Divide}을 가리키는 것인가. 그런 것일 수도 있다. 디자인이야말로 자본주의 사회의 외관이니까, 부자는 더 좋은 디자인의 상품을 선택하고 가난한 자는 덜 좋은 디자인의 상품밖에 소비할 수 없을 것이라고 생각할 수 있다. 하지만 이런 것은 그저 소비 양극화의 한 결과일 뿐, 굳이 디자인 양극화라고까지 부를 필요는 없을 것이다. 디자인 양극화라고 하는 것은, 어디까지나 사회적 양극화가 디자인이라는 부문의 특수성을 통해 드러날 때 사용될 수 있을 것이다.

오늘날 디자인은 자본주의 경제 체제와 분리해서 생각할 수 없지만, 그렇다고 해서 디자인이 자본주의 경제 체제의 단순 반영물은 아니다. 디자인이라고 하는 것은 어쨌든 고유한 문화적 차원을 가진다. 왜냐하면 디자인은 근본적으로 생활문화의 영역에 속하는 것이며, 거기에는 경제적 차원만이 아니라 사회적이고 이념적인 것들이 반영되어 있기 때문이다. 그래서 디자인에 대해 이야기한다는 것은 경제적인 것만이 아니라 사회적이고 이념적인 측면도 함께 건드리는 것이 된다. 디자인 양극화에 대해서도 마찬가지이다.

한국 사회의 디자인은 한편으로는 자본주의 경제 체제의 산물이지만, 그 못지않게, 아니 그 이상으로 커다란 부분에서 한국적

근대화의 특수성을 반영하고 있다. 하기야 한국적 근대화의 특수성이 곧 한국 자본주의의 특수성이니 만큼 한 단계 건너가면 같은 이야기일 수도 있지만, 이 역시 앞서 말한 것처럼 디자인에는 경제적 차원으로만 환원되지 않는 요소들이 내재되어 있는 것이다. 그러한 한국적 근대화의 특수성 또는 모순이 생활문화에 반영된 것으로서 디자인 양극화는 어떻게 나타나는가. 나는 그것이 크게 제도와 현실, 사적 영역과 공공 영역, 디자인 전문직의 위계라는 세 가지의 경계를 통해 드러난다고 생각한다.

제도의 과잉, 현실의 빈곤

한국 사회에서 디자인 양극화의 첫 번째 경계선은 제도와 현실 사이에 드리워져 있다. 그것은 제도의 과잉과 현실의 빈곤이라는 형태로 나타난다. 다시 말해서 디자인 제도는 과잉 발전되어 있는데 반해, 디자인 현실은 남루하기 짝이 없다는 것이다. 이는 물론 과잉 발전된 국가 부문과 저발전된 시민 사회라는 한국 사회의 일반적인 구조가 디자인에 반영된 결과이다.

먼저 한국의 디자인 제도가 놀라울 정도로 발전해 있다는 사실을 환기할 필요가 있다. 여기에서 발전이란 물론 양적 발전이다. 사회의 다른 부문과 마찬가지로 디자인도 제도화되어 있다. 흔히 자본주의 소비생활이나 개인의 취향 차원에서 이해되는 디자인과 사회적으로 제도화되어 있는 디자인은 다르다. 둘은 여러모로 복잡한 관계를 맺고 있지만, 여기에서는 일단 후자를 중심으로 이야기한다.

디자인 제도는 크게 교육 제도, 전문직 제도, 공공 제도로 구분할 수 있다. 교육 제도는 대학의 디자인 교육을 가리킨다. 전문직이란 보통 디자이너라고 부르는 직업군을 가리킨다. 공공 제도란 국가 또는 지자체 차원에서의 디자인 정책 및 기관을 가리킨다. 한국 사회의 디자인 제도는 이 세 부문에서 모두 세계 최고 수준의 외형적 규모를 자랑한다.

연간 2, 4년제 대학 디자인 전공 졸업자 수는 2만 5천 명 수준을 헤아리며, 다양한 산업 영역에서 활동하는 디자이너 수도 엄청나며, 국가 또는 지자체 차원에서의 디자인 정책이나 기관도 많고 활발하다. 적어도 양적 수준에서 한국의 디자인 제도는 세계 최고 수준임을 의심할 수 없다.(디자인 전공 졸업생 수는 예체능계 전공 전체 졸업생 수의 절반에 해당되며, 인구 대비 세계 최고다.)

뿐만 아니라 디자인이라는 말도 넘쳐난다. '디자인이 경쟁력이다', '21세기는 디자인 혁명의 시대', '창조경제는 디자인으로' 등 디자인과 관련된 담론들이 온갖 매체를 장식하고 있다. 오세훈 전 서울시장은 '디자인 서울'이라는 이름으로 디자인을 서울시의 중점 정책으로 추진한 바도 있다. 이처럼 우리 사회에서 디자인이라는 말은 더 이상 낯설지 않다. 아니 넘쳐나고 있다고 말해야 정확할 것이다.

문제는 이러한 제도의 풍요에도 불구하고 현실은 무척이나 빈곤하다는 데 있다. 제도의 양적 기준과 달리 현실 디자인에 대한 평가는 어떻게 해야 하는가? 현실의 디자인이란 다른 것이 아니다. 우리가 살아가는 생활 환경의 미적 수준이 바로 디자인이다. 우리를 둘러싼 공간, 생활용품, 이미지들의 수준이 높은지 그렇지 않은지 판단하면 된다. 난개발과 관료주의, 극단적 이기주의의 결과물인 우리의 생활 환경은 결코 쾌적하고 아름답다고 말하기 힘들다.

디자인은 국가 발전이나 기업의 판매촉진 수단, 개인의 취향 이전에 한 사회의 생활 환경의 수준을 결정하는 미적 요소다. 아무리 국가와 기업과 대학이 디자인을 떠들어대도 내가 살아가는 생활 환경이 아름답지 않으면 우리의 디자인 수준은 낮은 것이다. 디자인 제도의 풍요에도 불구하고 현실의 디자인 수준이 빈곤하다면, 그것을 일러 어찌 디자인 양극화라고 하지 않을 수 있겠는가.

사적 디자인과 공공 디자인의 불균형 발전

한국 사회에서 디자인 양극화의 두 번째 경계선은 사적 영역과 공공 영역 사이를 가른다. 한국 사회는 발달된 자본주의 사회이다. 그리하여 사적 영역의 디자인은 비교적 발전했다고 할 수 있다. 사적 영역의 디자인, 즉 사적 디자인 Private Design은 개인의 소비생활을 위해 사용되는 디자인으로서 시장을 통해 매개된다. 따라서 구매력과 안목만 있다면 얼마든지 좋은 디자인을 선택, 소비할 수 있다.

하지만 공공 영역의 디자인, 즉 공공 디자인 Public Design은 다르다. 공공 디자인은 공공 영역을 형성하는 디자인으로서 공공 공간이나 시설, 이미지 등의 디자인을 가리킨다. 공공 디자인은 원칙적으로 공공 주체(국가나 지자체)가 제작, 공급하는 것으로서 사회 구성원 모두에게 제공되는 일종의 사회문화적 인프라라고 할 수 있다. 사적 디자인이 자본주의의 발전 정도에 따른다면 공공 디자인은 시민사회의 발전 수준에 따른다.

이런 관점에서 보면 역시 한국 사회는 사적 디자인의 발전과 공공 디자인의 저발전이라는 양극화된 풍경을 드러내고 있다. 사적 디자인이 날로 발전해가는 반면, 공공 디자인은 낮은 수준을 보여주고 있기 때문이다. 물론 근대적 공공성 자체가 형성되지 못한 한국 사회에서 제대로 된 공공 디자인을 기대하는 것은 무리일 수도 있다. 우리에게 공공성은 여전히 시민사회의 것이라기보다는 국가의 독점물에 가깝다. 우리 주변에서 볼 수 있는 각종 공공시설물의 미적 수준을 생각하면 한국 사회에서 공공 디자인의 현주소를 짐작할 수 있다.

이런 가운데 한 가지 기이한 현상으로 여겨지는 것은 작금의 공공 디자인 붐이다. 전통적으로 디자인의 공공성에 대한 의식 자체가 존재하지 않던 한국 사회와 디자인계였건만, 대략 2000년대 들어서면서 갑자기 공공 디자인에 대한 관심이 폭발한 것이다. 중앙정부를 비롯하여 각

지자체에서 공공 디자인이라는 이름의 정책과 프로젝트가 봇물처럼 쏟아져 나왔다. 그리하여 지자체들마다 디자인 관련 부서가 신설되는 등 공공 디자인은 한동안 공공 부문의 화두가 되기에 이르렀다.

　　　과연 이러한 현상을 어떻게 보아야 할까. 이러한 현상의 원인이 무엇이며, 그 결과 한국 사회의 공공 디자인 수준이 과연 높아졌는가. 나는 이러한 현상이 1995년 지자체 실시 이후 단체장들의 과시욕과 IMF 이후 위축된 디자인 시장의 새로운 수요 찾기가 결합되어 나타난 것이라고 진단한다. 그리하여 많은 경우 공공 디자인은 토목사업을 포장하는 장식어가 되었고, 디자인업계에서는 새로운 시장 창출의 효과가 있었다고 본다(이명박 전 서울시장의 '청계천 복원사업'이 제1회 대한민국공공 디자인대상을 수상한 일, 그리고 수여 주체가 대한민국공공 디자인포럼이라는 사실을 상기해보라). 그리하여 전혀 성과가 없지는 않았겠지만, 대체로 공공 디자인이라는 이름으로 추진된 수많은 프로젝트들은 진정한 공공성을 담보하지 못한 채, 사실상 사적 디자인에 의해 포섭되어버리고 말았다는 것이 나의 판단이다.

디자인 전문직의 양극화

　　　한국 사회에서 디자인 양극화의 세 번째 경계선은 디자인 전문직 내부를 가로지른다. 앞서 이야기했듯이, 한국 사회에서 디자인 전문직은 엄청난 공급 과잉 상태에 있다. 그럼에도 불구하고 이러한 행진이 계속되는 이유는 무엇인가.

　　　되돌아보면, 이는 그동안 디자인이 경제 발전에 기여한다는 나른하기 짝이 없는 단 하나의 논리로 인해 가능한 것이었다. 1970-80년대에 수도권 인구 억제 정책의 일환으로 대학 신설이 금지되고 정원도 동결되었다. 하지만 이러한 조치에서 단 둘의 예외가 있었는데, 하나는 이공계열이었고 다른 하나는 바로 디자인학과였다. 디자인은

공학과 함께 국가 경제 발전에 기여한다는, 그 한 가지 이유로 인해 특혜를 받았던 것이다. 그리고 이것이 대학의 정원 확대 수단으로 활용했음은 불문가지이다. 하지만 한국 디자인계는 이러한 양적 성장 과정에서 사회적이거나 공동체적인 책임의식을 가질 기회를 전혀 갖지 못했고, 한국 사회의 성장과정에서 과실만을 따먹었을 뿐이다.

아무튼 디자인 인력의 공급 과잉은 점점 시한폭탄이 되고 있다. 하지만 이러한 것이 디자인계에서 의제가 된 적은 한 번도 없다. 모두의 무책임 속에서 파국을 향해 나아가고 있을 따름이다. 순수미술이 아니라 디자인을 전공하면 밥 먹고 살 수 있다는 것도 옛 이야기일 뿐이다. "한국에는 디자인 산업은 없고 디자인 교육산업만 있다"라는 자조적인 발언이 그저 나온 것이 아니다.

디자인 대학 교수나 몇몇 유명 디자이너를 제외한 대부분의 디자이너들의 현실은, 문화 평론가 서동진이 '디자인 잡역부'라고 부르는 것에 더 가깝다. 현실이 이러함에도 불구하고 디자인 정책은 스타 디자이너 육성을 운운하고, 디자인계의 유력인사는 디자인이 창조경제의 원동력이라고 떠들어대며, 대중매체는 디자이너라는 직업에 대한 환상을 불어넣기에 여념이 없다. 그리하여 몇몇 잘 나가는 디자이너들과 '디자인 잡역부'들을 모두 크리에이터라는 환상 속에 묶어놓고 있지만, 이것이야말로 한국 사회가 연출한 양극화라는 이름의 잔혹극의 또 다른 장면이 아닐 수 없다.

이것이 오늘날 한국 사회에서 디자인의 양극화가 보여주는 풍경이다. 제도의 과잉과 현실의 빈곤 사이에서 우리의 생활문화는 추락하고 있다. 이는 결국 디자인 제도의 무책임성과 시민 감성의 결여가 빚어낸 현실이다. 디자인 양극화를 벗어나는 방법은 딴 데 있지 않다. 제도의 힘에 휘둘리지 않으면서 자신의 감성과 욕망에 충실한 시민이 탄생되어야 한다. 왜냐하면 디자인은 국가 발전의 도구도 아니고 기업

판매의 수단도 아니며 단순히 개인의 취향도 아니기 때문이다. 그것은 한 사회가 가진 아름다움의 다른 이름일 따름이다. ▣

* 이 글은 원래 인천문화재단이 발행하는 〈플랫폼〉 41호(2013년 9/10월)에 실었던 것이다.

한국 디자인의 정신분열과 치유

김종균
디자인 문화비평가

들어가며

얼마 전 국제회의장에서 일본의 특허청 직원을 만난 적이 있다. 그가 먼저 찾아와 '김상, 디자인과 출신이라면서요?'라며 말문을 열었다. 서로 잘 알지도 못하는 사이였지만, 이유 없는 동질감에 금세 친해져서 한참 수다를 떨었다. 그 분은 디자인을 전공했지만 디자이너로 살지 못하고, 공무원이 된 것에 대단한 아쉬움을 갖고 있었다. 이유를 물어보니 일본에는 너무 디자이너가 많아서 제대로 된 일을 하기 어렵다고 했다. 그의 심정이 완전히 이해가 되었다. 도쿄가 곧 서울이므로⋯ 가혹한 현실을 견디며 사는 수많은 디자인 전공자 중, 공무원의 길이 열려 있다면 몇 명이나 마다하겠는가?

디자인 대학을 나서는 졸업생이 맞닥뜨리는 현실은 가혹하다. 구호는 거창하고 전시는 화려하다. 해외 유명 디자이너는 별것 아닌 것 같은 오브제 하나로도 유명해지고, 세계를 누빈다. 교실에서는 바늘에서 우주선까지 못 만들 것이 없다고 가르치며, 디자인이 세상을 구원해야 한다고 말한다. 그런데 실상은 취업하기가 바늘구멍 같고, 세상이 아니라 내 몸 하나 구원도 못한다. 대부분의 디자인계 종사자들은 끊임없이 멋지고 근사한 이벤트나 환상을 좇을 뿐, 현실에 만족하거나 즐기지 못하고, 뭔가 잘못 돌아가고 있는 현실을 개선할 의지를 잃어버린 우울증에 빠져 있지 않나 진단해 본다. 미래는 디자인의 시대라는 이야기를 1980년대부터 들어왔는데, 그 미래가 찾아와도 화려한 디자인은 어디에도 없는 것 같다.

무엇이 문제일까? 일부에서는 대학 디자인 전공자의 과다배출로 수요·공급 불균형이 빚어낸 결과라고 자조하지만, 타 분야라고 별로 다르지 않다. 얼마나 많은 문학 전공자가 작가로 살아가는가? 철학과를 나온 사람이 몇 명이나 철학을 하며 살까? 성악, 체육 전공자는 모두 성악가, 운동선수로 살아가는가? 음대 출신이 모두 연미복을 입고 시향에 소속되어 음악가로 살지는 않는다. 체육계는 엘리트 체육을 비판하는

목소리가 오래전부터 있었지만, 여전히 팍팍하다. 어느 분야나 0.1%
스타만 살아남을 뿐 나머지는 보습학원 선생님 정도로 살아갈 뿐이다.
그러니 굳이 디자인에만 한정된 억울한 상황은 아니다. 다만, 그 숫자가 좀
더 많을 뿐이다. 그렇다고 해서 현재의 상태가 괜찮다는 식으로 물 타기
하려는 의도는 없다. 모두 진흙탕이니 같이 망하자는 헬조선식의 자조도
아니다. 뭔가 방법을 찾아봐야 할 텐데 막막하다. 우선 원인을 제대로
짚어야 해결 방법도 보일 것이다. 해결하기 어려운 사회 구조적인 문제로
고민만 해선 좌절감이 더 깊어지니 일단 미뤄두고, 내부에서 해결할 수
있는 문제부터 따져보자.

교실과 현실의 분열

대학에서 디자인사를 배우고 사회에 나오면 모든 것이 낯설다.
윌리엄 모리스에서 독일공작연맹, 바우하우스와 모더니즘, 유기적 디자인,
포스트모더니즘, 팝아트 같은 것을 달달 외우고 졸업하지만, 종로거리,
세종로, 남산, 독립기념관, 박물관, 미술관, 현충원 등에는 디자인사
교과서와 전혀 맞지 않는 장식과 건축, 동상이 거대하게 서 있다.
한국 근대사에 등장하는 디자인들은 교실에서 배운 어느 사조에도 맞지
않는 것이 무척이나 혼란스럽다. 교실과 현실이 분열되어 있는 셈이다.
이 학생들이 대학 졸업과 동시에 미국이나 영국, 프랑스, 독일로 유학을
가서, 대학원을 가고, 그 사회에서 직장을 잡고 디자인 작업을 한다면 전혀
혼란을 겪을 리가 없다. 거리에서 만나는 건축은 양식만으로도 몇 년도
전후에 만들어졌는지 알 수 있고, 디자인 박물관에는 교과서에서 배운
양식의 제품과 그래픽이 전시되어 있다. 새롭게 등장하는 디자인도 과거의
디자인사 연장선상에서 쉽사리 이해된다. 그런데 한국만 돌아오면
혼란스럽다. 도대체 학교에서 뭘 배운 걸까. 늘 자랑스러운 역사,
우리 민족에 대한 자긍심, 애국심에 집착하면서도 현실을 외면한다.

한국 근대사는 애정과 증오가 하나로 뭉쳐진 대상이랄까? 양가적인 감정을 중화시킬 방법이 없어 보이고, 여전히 분열적이다.

배운 것과 현실이 전혀 맞지 않는 디자인, 하늘에서 뚝 떨어진 디자인을 해야 하는 디자이너의 혼란, 끊임없이 소위 선진국의 디자인 문화를 수혈하지 않으면 흐름이 끊어지는 디자인 생태계, 이것은 사람으로 치자면 정신분열이라 할 것이다. 교육계는 현실을 있는 그대로 보여주지 않고, 보여줄 능력도 없다. 교육자들 스스로가 모르기 때문이다. 동화책만 읽고 권선징악이나 신데렐라 콤플렉스를 가지고 살벌한 시장에 내던져진 거나 다름없는 새내기 디자이너들의 당혹감에는 대책이 없다. 배운 디자인과 현실이 맞지 않는다는 것에서 비롯되는 좌절감은 인지부조화라고 할 것이다.

우선 역사를 제대로 가르쳐야 한다. 한국 디자인사까지는 아니더라도. 서구 디자인사조차도 최근 점점 폐강되는 추세다. 잘 가르치기 위해서는 먼저 역사를 제대로 정리해야 한다. 한국 근대사에 서구 디자인사에서 등장하는 양식이 없었던 점은 굳이 확인하려들지 않아도 싶게 알 수 있다. 그리고 우리가 살아가면서 접하는 수많은 조형 작품들은 '민족주의 조형'임도 인지해야 한다. 민족주의 조형이란 과거 독재시기에 정권의 입맛에 맞게 건축물이나 기념비에 기와지붕 올리고, 오방색 바르던 조형 양식들을 말한다. 그리고 이러한 스타일, 즉 '한국적 건축'이니 '한국적 디자인'이니 하는 것들이 분명 한 시대를 풍미했고, 그 공과에 대한 평가 없이 시간이 흘렀음도 비판해야 한다. 모든 시민이 주말이면 나들이 가는 공원, 광장, 전시장 같은 곳에서는 어김없이 이런 조형물들을 만나고 기념사진을 찍으며 생활문화로 자연스럽게 젖어 들어 있는데, 교과서에는 어디에도 등장하지 않는다. 반성이 없으니 개선도 없다. 아니, 뭐가 어떻게 되었는지 알아야 반성도 할 것인데, 알아보려고 하지 않는다.

사실 '한국적 디자인'은 호텔방에서 탄생했다. 한국 근대의 틀이

형성되던 1960-70년대의 작가들은 정부의 명령을 받고 호텔방에 모여앉아 밤새 고민하며 군인 출신의 상공부, 문화부 과장의 구미에 맞는 디자인을 정부가 정한 날짜 내에 급조해 냈다. 누구의 작품인지 알 수 없는 경우도 많고, 이 사람이 하던 작업을 딴사람이 마무리하는 식으로 뒤죽박죽이었다. 군인 출신 관료들이 '한국적'인 것을 만들라고 지시했으니, 무언가 전통에 관한 자료를 찾아보기는 하였을 것이다. 그들도 고민이 있었겠지만, 결국 정권 취향의 크고 웅장하고 '신라스러운 것'들을 만들어 내고 말았다. 민족주의 조형은 결국 디자인계가 내놓은 결과물이라기보다는 정권의 취향이었다. 그리고 그 결과물들은 기념비로 남아 현재까지 영향을 미치고 있다. 비판을 하던, 옹호를 하던, 스타일로 정리를 하던, 어떻게든 평가를 해야 그 다음 단계로 넘어갈 수 있을 것인데, 모두 말이 없다. 나라가 시켜서 한 일을 굳이 내가 책임지기 싫고, 내 선배를 비난하기도 싫고, 그때는 개인이 권력 앞에서 어떻게 할 수 없었던 시대였다고 변명만 하며 살 셈이다.

　　　민족주의 조형은 그렇다 치고 민족 조형은 어디 있는가? 민족 조형이란 고정된 원형으로 박제되어 있는 것이 아니라, 유지되거나 발견되고 재창조되는 것이다. 그리고 그 특징은 미술과 무관한 일반인의 수준에서 쉽게 구분할 수 있는 것이라야 할 것이다. 하지만, 많은 디자인 전문가들이 고려청자와 조선백자의 빛깔과 선에서 민족 조형의 원형, DNA를 발견해야 한다는 수준의 엉터리 주장이나 하고 있다. 한·중·일 고건축의 조그마한 차이, 그러니까 '자연스러운 곡선의 미'에서 한국 조형의 위대함을 발견한다는 식의 미사여구도 잘 먹힌다. 한·중·일의 미세한 차이를 굳이 찾아내는 눈썰미는 대단하나, 디자인은 궁극적으로 대중적인 것이어야 한다. 그 미묘한 차이를, 그것도, 그 차이가 특별한 우수함이 아니라, 단순히 다름 정도에 머무는 차이를 우리 민족의 특질로 포장하여 대중에게 강요하는 것은 교만한 일이며, 전문가 집단의 횡포에

다름 아니다. 설령 고려와 조선에서 우수한 조형미를 발견해 냈다 하더라도, 그것은 '고려성' 내지는 '조선성'으로 머물러야 바람직할 것이다. 고려, 조선이 우리 민족인 것은 맞지만, 할아버지와 아버지와 내가 다른 존재이듯이 고려와 조선과 한국은 엄연히 다른 역사적 존재다.

뭔가 외국에 없는 우리만의 고유한 조형적 특징을 찾고 싶다면, 현대 소나타와 도요타 캠리, 벤츠 E클래스에서 대비되는 미묘한 곡선의 차이같이 정신적인 문제로 승화되는 뜬구름 같은 비교보다는, 비행기와 자동차, 요트의 비교에서 발견할 수 있는 정도의 차이를 발견해 낼 필요가 있다. 그리고, 그런 특징들이 없다면 그냥 없다고 인정하는 것이 현명하다. 한·중·일이 공유하는 특질이 있다면 그것은 그것대로 인정하고 옹호할 필요도 있다. 서양에서의 르네상스, 바로크, 로코코, 아르누보와 아르데코, 모더니즘이 도대체 어느 한나라만의 전유물인가. 그런데, 아직도 한국 디자인의 정체성을 이야기 할 때면, 이어령 칼럼식의 애매모호한 이야기만 한다. 디자인 교실과 괴리된 현실의 분열성을 극복하려면, 우선 철저한 자기 인식과 비판이 선행되어야 한다.

디자인 진흥의 분열성

다른 분야도 마찬가지겠지만, 역사적으로 살펴보면 우리는 디자인의 발생부터가 독특하다. 서구에서는 산업적 수요를 해결하기 위하여 미술가를 투입한 것을 디자인의 발생으로 본다. 노동의 분화 결과로 생겨난 직업이 디자이너인 셈이다. 이후 그러한 산업미술가를 안정적으로 공급하기 위하여 디자인 교육이 뒤따르기 시작했다. 반면, 우리는 1950년대, 전후의 폐허로 산업이 마비된 가운데, 수요가 없는 디자인을 교육 부문에서 먼저 공급하기 시작했다. 그나마도 미군정이 대학을 설립하면서 시작되었으니 주체적이지도 못하다. 그 내용도 공예 교육의 연장이어서 양가집 규수를 위한 규방공예 수준, 혹은 목공예(나전칠기)

교육이었지만, 어쨌든 4년제 대학 내에 전공학과로 편성되었고 지속적으로 확대, 발전되어 갔다.

　　　이후 정부 지시로 세계 최초의 국립 디자인 진흥기관인 '한국디자인포장센터'(1970)가 생긴다. '디자인·포장진흥법(현 산업디자인 진흥법)'(1977)이 제정된 것도 세계 최초다. 혹자는 영국의 '디자인 카운슬' 같은 조직이 디자인 정책을 세우고 진흥책을 썼기 때문에, 영국디자인이 발전했다고 억지를 쓰기도 한다. 하지만, '디자인 카운슬'은 민간기관이며 법을 가지고 있지도 않다. 정부 주도의 인위적인 진흥 정책은 제도만 발전시키고 시장 수요는 이에 못 미치는 상황, 즉 시장의 불균형을 가져왔고, 제도와 현실의 간극은 너무 컸다. 기업에 디자인실이 설치되고 고유 모델을 생산해내거나 디자인의 중요성이 제대로 인식된 것은 이로부터 한참 뒤의 일이니 말이다. 디자인계의 의제는 처음부터 늘 정부가 제시했다. 1960년대 말, '수출품 제값받기 운동'의 일환으로, 포장재 개선이 시급한 정부의 화두로 떠올랐을 때 디자인이란 포장재 개선사업을 말하는 것이었고, 1970년대, 관광산업 육성이 중요한 때는 관광 포스터를 만드는 일이, 1980년대 올림픽 준비가 한참일 때는 국가 홍보물과 관광기념품을 만들거나 서울 시내 거리 경관을 정비하는 일이 디자인계의 화두였다.

　　　오랜 기간 디자인은 국가 정책을 홍보하는 수단이거나, 국가 경제개발 계획의 일환인 듯 보였다. 디자인계란 정부 시책을 홍보하는 전시장, 박물관, 홍보관, 공공기념물, 산아제한 포스터, 수출품 패키지 개선 같은 일을 맡는 관변단체의 성격을 띠고 있었고, 국가의 부름을 받아 정부 업무에 투입되는 것을 영광으로 생각했다. 돈도 돈이지만 국가 정책에 호명되는 것에 애국심과 사명감을 가졌던 수많은 교수 디자이너들이 한 시대의 디자인을 규정했다. 물론 이런 현상은 디자인에만 국한된 것은 아니다. 그러니 서구의 디자인 전개 양상과 한국의 상황은 동일선상에 놓고

비교하기가 매우 어렵다. 산업계의 노동 분화 과정에서 디자인이 발생한 것이 아니라, 정부 정책에서 분화되어 나온 셈이기 때문이다.

　　왜, 디자인계는 관변단체에 머물렀을까? 그것은 디자인에 대한 낮은 인식 수준에서 비롯된 것이기도 하다. 경제 개발기 이전에는 할 일이 없기도 하였지만 디자이너에 대한 사회적인 인식이 낮았다. 디자이너는 돈을 좇는 실패한 미술가 정도로 이해되었는데, 이는 조선시대 사농공상 수준의 인식에서 별로 나아진 것이 없는 것이었다. 예술가라면 고고하게 가난을 견디며 예술적 열정을 불태워야 한다는 낭만주의적인 인식이 파다했고, 이에 반해 돈을 좇는 디자이너, 즉 상업미술가는 순수하지 못하다는 시선을 견디며 살아야 했다. 대학에서 배우는 디자인은 바다 건너 아메리카나 구라파의 첨단학문일 뿐, 당대 한국의 현실에 비추어 볼 때 SF 영화 수준이라 끊임없는 좌절의 연속이었다. 그나마 국가의 부름을 받는 것만이 입신양명의 유일한 길이었으니, 누가 그들을 비난할 수 있겠는가? 적어도 1980년대까지는 말이다.

　　1980년대 이후 놀라운 변화가 일어났다. 눈부신 산업 발전과 이에 따른 디자인의 수요 폭발이 불러온 디자인 시장의 확대는 가히 혁명적이었다. 시대가 변하여, 순수미술은 밥 먹고 살기 힘든 전공이 되었고, 디자인과는 취직이 잘되는 인기학과가 되었다. 전국 각지에 디자인학과가 우후죽순으로 생겨났지만 졸업하기 무섭게 취직이 되었다. 역대 어느 전공이 이렇듯 호황을 누려본 적이 있었던가? 1980년대, 수많은 디자인 전공자는 졸업도 하기 전부터 기업에 취직이 약속되는 일이 허다하였고, 누구나 손쉽게 디자인 회사를 차렸다. 하지만 불과 20-30년 사이, 영원할 듯 보이던 경제 거품이 가라앉으면서 호황은 끝났다. 이런 가운데 디자인계는 잔인한 불균형 상태로 휩쓸려 들어갔다. IMF를 거치며 신자유주의가 도래하고 한국 사회의 모든 분야를 구조조정 했다. 수도권은 더욱 비대해졌고, 지방은 고꾸라졌다. 기업은 디자이너의 고용을 줄였고

디자인 전문회사는 줄도산했다. 디자인 시장은 고작 서울에만 살아남았고, 서울의 디자인대학들도 살아남은 듯이 보였다. 하지만, 디자인 대학은 구조조정 되지 않았고 학위장사라는 또 다른 형태의 팽창을 시작했다.

문제는 지금이다. 정도의 차이는 있지만 '디자인 서울'이나 '4차 산업혁명' 같은 화두는 여전히 관료들이 제시하고 있고, 사업에 발주되는 적지 않은 예산에 디자인계는 목을 빼고 있다. 교수들은 관 주변을 기웃거리고, 사업자는 용역 과제를 주시한다. 이것이 잘못된 것은 아니다. '디자인은 산업의 시녀'라 하지 않았던가. 단지 산업이 부재한 오랜 기간, 정부가 그 역할을 대신한 것일 뿐이다. 어쨌거나 한국 디자인은 교육과 현실, 제도와 현실, 산업과 현실의 불균형에서 잉태되고 분열적인 발전을 거듭해 온 것만은 분명해 보인다.

파랑새 증후군

디자인 교육은 여전히 현실에 적응하지 못하고 이상만 좇는다. 미국 IDEO가 하면 대단한 디자인 방법론이고, 유럽의 디자인 어워드를 받으면 혁신적인 디자인이라 말한다. 언제나 디자인의 출발점은 바다 건너에서 시작되고 한국에서 마무리된다. 귤이 회수를 건너면 탱자가 된다고 했던가? 미국과 유럽의 디자인 방법론은 그 사회에 맞게 발전한 것인데, 늘 그 방법론에 맞춰서 한국 사회에 적용하려고 하다 보니 무리가 생긴다. 언제나 서구의 선진 기법에 매료되어 있고, 우리 현실을 도외시하는 것은 분열증적이다. 땅에 발을 딛지 않고 구름 위만 헤맨다고 해야 할까?

해외에서 '서비스 디자인'이라는 용어가 뜨면, 그것이 우리에게 어떤 의미이고, 어떻게 받아들여야 할 것인지 충분한 고찰 없이, 일단 '서비스 디자인' 교과명이 생겨나고, 유학생중 해당 전공자를 찾아 수업을 맡기고, 우리와 맞지 않을지도 모르는 해외의 사례를 살펴보고 우리 현실에 끼워 맞추려는 노력을 반복한다. 그저 디자인은 늘 서양의 첨단 학문에

머물러 있다. 결국 영국이나 미국, 일본과 닮아가기는 하겠지만, 결코
이들을 극복하지 못할 뿐더러 한국만의 독자적인 생태계를 형성할
기회마저 말살시킨다. 우리에게는 우리의 문제를 고민하고, 의제를 제시할
능력이 없는가? 국내로 문제를 돌려보면, 모든 것을 서울이 흡수하니 당장
시급한 지방 교육의 문제점을 공론화하는 것은 어떨까? 당장 디자인
전공자를 줄여나갈 교육지책을 찾아보는 것도 급하지 않을까? 입시체계를
개편할 필요는 없을까? 관료들의 디자인 정책을 비판만할 것이 아니라,
독자적인 대안을 제시해 보는 것은 어떨까? 서구 종속적인 디자인
방법론을 깨트릴 방법을 찾아보는 것은 어떨까? 뜬구름 잡는 교과 체계를
우리 현실과 산업에 맞게 개편할 방법을 찾거나, 디자이너의 자질을
향상시킬 제도를 만들어 볼 필요는 없을까? 지방에 소재한 디자인 대학이,
그 지역과 공생하며 지역사회 발전에 기여할 방법을 모색하거나, 과다한
졸업생이 공존할 방법을 찾거나, 사회 양극화 문제를 디자인으로 해결해
보거나, 고령화, 농촌 재생, 이주노동자 문제를 공론화해서 화두로 삼고,
디자인으로 해결할 새로운 방법론을 제시하는 것은 안 될까? 거창한
화두가 아니라, 당장 모두가 고민하는 디자인 전공 졸업생의 먹거리 문제를
해결하기 위한 솔루션은 없을까?

외부에의 의존 못지않게 디자인계 내부의 고질적인 문제도 많다.
서울 소재의 대학을 졸업하더라도 실무에 곧바로 투입되지 못하고 기업은
이들을 재교육할 여력이 없다. 스스로 스펙을 쌓고 이리저리 직장을
전전하며 성장하여야 한다. 지방대를 졸업한 학생들은 양질의 일자리라는
허상을 좇아 서울로 몰려들지만, 서울은 이미 포화상태다. 거꾸로 지방에는
제대로 된 디자인 회사가 없어서, 지역의 디자인 수요는 주로 서울의
디자인 전문회사가 원정가는 식으로 해결한다. 인력은 서울로 보내고
디자인 자본도 서울로 집중된다. 지자체는 서울에서 온 원정군에게
지자체의 정체성을 고민하게 만드니 우스꽝스러운 캐릭터와 CI를

쏟아낸다. 지방 중소기업은 쓸 만한 디자인업체를 찾지 못해 비싼 값에
서울업체를 부른다. '디자인 서울' 사업을 저가로 수행했던 업체는
그 포트폴리오를 자산 삼아 지방의 디자인 사업을 고가에 수주하고, 실제
디자인 작업은 지방의 디자인 대학을 나온 저임금의 노동자가 진행하는
경우가 태반이다. 이런 현상도 양극화라 불러야 할까?

　　노동의 불균형 상태, 시장의 불균형 상태, 인프라의 불균형 상태,
모든 것이 엉켜 있다. 적어도 디자인계의 경우는 대한민국 모든 지역이
서울의 식민지화되어 있다고 보면 된다. 그런데 이런 문제들을 단순히 사회
문제로 치부하고 디자인계의 문제가 아니라고 생각할 수도 있다. 그렇다면
사회 문제가 아닌, 최근 디자인계의 화두였거나, 자주 언급되는 공공
디자인, 사회적 디자인 같은 것들은 어떤지 한 번 보자.

공공 디자인의 명과 암

　　불균형, 분열, 양가적 상태를 극단으로 보여준 것이 바로 '디자인
서울'이다. 화려한 정치적 수사와 풍부한 지방정부의 재원, 폭포처럼
쏟아지는 지원사업, 이 모든 것은 과거 역대 모든 프로파간다의 총합보다
더 큰 규모였다. '디자인 서울' 사업에 지방정부의 자원이 집중되었고,
이를 가뭄의 단비처럼 반가워한 디자인과 교수들과 디자인업체들은
부화뇌동했다. 서울시가 온갖 디자인 자원을 흡수하기 시작했고,
이에 발맞춰 중앙정부와 지방정부 모두 일제히 공공 디자인 사업을 펼쳤다.
이것은 혁명 아니 쿠데타다. 전 세계 어디에서도 볼 수 없는 진귀한 현상,
모두가 디자인에 혈안이 된 것은 디자인이 또다시 프로파간다로서의
제 역할을 되찾았기 때문이며, 과거 1960-70년대에 이미 한번 경험한
익숙한 현상의 리바이벌이었다. 당연히 비판의 목소리는 실종되었고,
디자인판 뉴딜정책처럼 일시적인 호황을 불러왔다. 그리고 심한 후유증을
남겼다. 공공 디자인이란 엄밀히 말해 관용官用 디자인의 다른 말이었을 뿐,

공공의 보편적 복지를 증진하자는 의미의 디자인은 아니었다. 관청이 집행하는 수많은 사업은 소위 '명품'거리를 만들고자 화강암으로 보도블럭을 덮어 길을 내고 꾸몄으며, 거대한 키오스크를 거리 곳곳에 박아놓는 식이었다. 노점상인은 쫓겨났고 꽃화분은 바리케이트로 사용되었으며, 이정표와 표지판, 간판, 거리조형물은 관리의 대상이 되었다. 이는 마땅히 디자인 독재라고 불러야 할 것이었지만, 디자인계는 반감은커녕 이 거대한 잔칫상을 환영했고 감투를 반겼다.

독재적인 디자인 정책이 나쁜 것만은 아니다. 강력한 정책 추진은 100년 걸릴 일을 단기간에 마무리 짓고, 훨씬 더 멋진 성과물을 뽑아내기도 한다. 160년 전 프랑스의 나폴레옹 3세는 파리를 근대도시로 재탄생시킨 인물이다. 중세시대 그대로 남아 있던 뒷골목을 넓은 길로 바꾸고, 상하수도 시설을 정비했다. 파리 개조작업을 진행하여 개선문을 중심으로 방사형 거리를 만들고, 경관 보존을 위해 도심부를 재개발하면서도 건축물의 높이를 제한했다. 이때 갖춰진 사회기반시설들은 오늘날의 낭만적이고 멋진 파리를 만들어 냈으니 상당히 멋진 독재(?)로 기억되고 있다.

우리에게도 이러한 일련의 노력이 있었다. '새마을운동'이 첫 번째고, 서울올림픽을 전후하여 서울시를 대대적으로 개조하던 1980년대의 선진국 열풍이 그것이라 할 것이다. 그리고 '디자인 서울'이 세 번째다. 하지만, 파리처럼 성공하지는 못한 것 같다. 이로 인해 일시적인 호황은 있었지만 정치적인 입장 변화에 따라 대규모의 재원은 거두어졌고, 다시 환경·공공 디자인 분야는 빈곤해졌다. 사회적인 수요가 뒷받침되지 못한 상태에서 찾아온 특수는 디자인계의 자연적인 생태계를 꽤나 어지럽혀 놓았다. 주기적으로 찾아오는 정치권의 다음 디자인 독재를 기다리며 길고 추운 겨울을 날 준비를 해야 할 것이다.

사회적 디자인, 사회문제 해결 디자인

'사회적 디자인'을 이야기 할 때, 국내 사례가 좀체 등장하지 않고, 북유럽 사회주의 전통에서 빌려온 내용들이 곧잘 등장한다. 상업적이지 않거나, 반자본주의적인 경향을 띠면 곧잘 사회적인 것으로 오해하곤 한다. 딱히 틀린 건 아니지만, 우리나라 현실과는 너무 동떨어진다.

'사회적'이라는 단어는 빅터 파파넥처럼 재능을 기부하거나, 지구 반대편 아프리카에 식수를 공급하는 기구를 만들어 주거나, 저개발국 어린이 노동 착취를 덜어줄 방법을 찾는 것, 뉴욕에 노숙자를 위한 침낭이나, 북유럽 친환경 디자인 이야기를 하는 것이 적합한 것처럼 보인다. 국내로 사례를 옮겨오면 달동네에 벽화를 그리고, 우범지대에 환경 미화하는 것이 사회적 디자인이라고 생각한다. 하지만, '사회적'이라는 것을 '사회문제 해결에 참여'한다는 의미로 이해할 필요가 있다. 지구반대편에, 아프리카에, 달동네에 문제가 없는 건 아니지만, 너무 감상적이고 낭만적이다. 글로벌 공정무역 얘기하고 지구 걱정하는 사람도 있어야겠지만, 청년실업이나 지방대 양극화나, 지방 식민화를 걱정하는 사람도 필요하다. 지금 디자인계에서 말하는 '사회적 디자인'이란 세상의 중심에 뉴욕이 있고, 뉴욕에서 가장 먼 곳의 디자인을 걱정하는 약간의 겉멋이거나 허세에 가깝다. 뉴욕을 런던이나 서울로 바꿔도 무방하다. 자기를 중심으로 가장 먼 곳에 있는 사람들을 위하여 뭔가를 제공하는 것, 게다가 적은 금액으로도 획기적인 생활 개선을 이룰 수 있는 것이 '사회적 디자인'이라면 그것은 근래 한참 유행한 일종의 재능기부, 적선행위와 다르지 않다.

자기 자신과 자기 주변의 일상공간, 혹은 나고 자란 지역에 애착을 가지고 생활환경을 개선하는 일부터 시작하는 것이 '사회적 디자인'이 아닌가? 자기는 서울 살며 애착 없이 1박 2일 지방대 교수하는 사람들과 졸업생 꾸역꾸역 서울로 밀어 올려야 하는 양 호도해서 130만 원짜리

큐브인생 만들고 좌절하게 만드는 것은 '반사회적 디자인' 아닌가? 아니, 이는 사실 죄에 가깝다. 언제나 뉴욕 이야기로 시작하면서, 구색 맞추기로 지구 이야기, 환경 이야기 하는 것은 반사회적인 것이다. 반면 내가 사는 마을을 둘러보고, 우리 옆집에 천장 비 새는데 바가지 받쳐 주는 게 '사회적 디자인'이라고 말하면 얼마나 좋을까. 언제나 "내가 뉴욕에 있을 때…"로 말을 시작하는 교수들과 디자인은 뉴욕에만 있다고 교육받은 학생들이 배출되는 한국 디자인의 미래는 심히 어둡다.

주변을 돌아보고, 자기가 나고 자란 마을에서 일하며, 친지 가족과 함께 인간다운 생활을 하며, 지역 발전에 기여하는 게 '사회적 디자인'의 취지에 더 잘 맞아 떨어진다. 지방엔 디자이너가 할일이 별로 없다고 생각할지도 모르겠다. 하지만, 서울에도 근사한 일이 별로 없긴 마찬가지다. 대기업에 취직하기를 바란다면 그것도 추천한다. 먹고 사는 문제 앞에서 대의명분이란 무의미하다. 하지만, 130만 원짜리 시다 디자이너로 시작하는 살벌한 서울 생활이 먹고 사는 문제의 해결책은 아니지 않은가. 아프리카 콩고에서 질병과 싸우고 공정무역이 이루어지는 카페를 차리는 것도 좋지만, 내가 사는 지역에 기여하고 내 재능으로 더욱 살기 좋아지는 것, 더불어 내 인생도 더욱 행복해 지는 것은 디자인 문제를 떠나서 한 인간 삶의 문제이다. 왜, 무엇을 디자인할 것인지에 대한 근본적인 질문을 해야 하는 부분이다.

새로운 가능성

한국 디자인의 정신분열적 양상을 멈추는 방법은 잠시 한숨을 고르고, 현실을 냉정히 되돌아보는 것부터 시작해야 한다. 이미 산업은 충분히 발전해 있고, 정책도 무르익었으며, 교육도 안정되었다. 지금은 150년 전 근대화 초기에 우리가 빼먹은 숙제, 현실을 되돌아보고, 우리에게 맞는 디자인의 목적과 방법론을 새롭게 정의해 나가는 고민이 필요한

시점이다. 과학으로 치자면 첨단과학이 아니라, 기초과학에 새롭게 집중해야 하는 셈이다. 왜, 우리는 디자인 역사가 없는가? 왜, 디자인은 서울을 떠나면 할 일이 없고, 더 공부하고 싶으면 유학을 가야 하는가? 왜, 우리에게 맞는 디자인 방법론은 없는가? 왜, 취업을 해도 안정된 삶을 살지 못하는가? 궁극적으로는 우리에게 디자인이란 무엇인가라는 질문이 필요하다.

다시 대학으로 돌아가 보자. 대학은 스스로 정원을 줄일 의지가 없으며, 학위장사에 치중해 석·박사가 넘쳐난다. 그러는 사이, 디자인계는 치열한 레드오션이 되어 자생적인 생태계를 구축하지 못한다. 서로 연합하여 밥그릇을 키워낼 의지도 없다. 또 다시 정부만 바라보고, 국가가 무언가 방법을 제시해 주기를 기다리는 듯 보인다. 나는 이러한 현상을 분열증이라 본다. 망상, 환각, 혼란스러운 사고체계를 가지고, 매우 비현실적으로 살아가는 집단적인 분열증이다. 지역의 대학이 지역사회에 기여하지 못하고, 졸업생을 가혹한 현실로 몰아넣어 계층화를 심화시키는 상황, 4년을 교육 받아도 현실감각이 없어 시장에서 스스로 체득하도록 내버려두는 상태를 극복할 대안은 없을까?

개인적인 생각이지만, 좋은 사례가 있다. 파주타이포그라피배곳 (이하 파티)은 파주출판도시에 위치한 독립디자인학교로 조합으로 운영되며, 전국 각지에서 모여든 학생들이 통학하는 곳이다. 그래서 주말과 방학이 되면 학생이 사라지는 여느 지방의 학교와 다르지 않다. 하지만, 이 학교로 인하여, 학기 중, 해만 지면 시베리아 같아지는 출판도시에 생기를 불어넣고, 지역 상권을 살리고, 지역 산업자원과 학교가 섞여 상생하는 구조가 만들어지고 있다. 건물에 연연하기보다는 출판도시의 인프라를 활용하고, 조합으로 운영되는 식당에서 밥을 먹고, 버려지는 가구들을 이용해 교육 자재를 충당한다. 출판사 사무실과 창고들만 즐비한 곳에 젊은 학생들이 밤낮으로 드나드니 웅성거리며 사람 사는 냄새가 난다. 출판도시

일대를 캠퍼스로, 또는 놀이터로 사용한다. 디자인학교인데 음악 파티를 하고 춤도 추고 논다. 출판이라는 특수한 기능만을 가졌던 지역이 사람 사는 마을로 조금씩 탈바꿈하는 것을 목격할 수 있다.

　　파티는 서구의 사례를 늘어놓고 칭송하는 것이 아니라, 외국의 유명 스승들이 스스로 찾아와 직접 가르친다. 책으로 접하는 서구가 아니라 직접 서구를 접하고 호흡하는 것은 분열적 현실의 괴리감을 줄여준다. 바우하우스 교육을 책으로 배우는 것이 아니라, 바우하우스가 추구한 교육의 목표를 스스로 생각해 본다. 컴퓨터 앞에 앉아 일러스트 곡선을 따는 것이 아니라, 붓글씨를 쓰고 물감을 직접 만들어보고 전자출판시대에 인쇄기를 돌린다. 그리고 대기업에 취직할 필요가 없다고 가르친다. 이런 노력이 앞서 말한 분열의 간극을 줄이고 디자인이 디자이너의 몸으로 체화되는 경험을 가능케 한다.

　　파티는 제도권 학교가 아니므로 비교할 대상이 아니라고 말할지 모르겠다. 그렇다면 대전에 있는 대전대학교의 사례를 보자. 대전대학교 커뮤니케이션디자인학과에서는 원도심 재생을 위한 '오!대전' 프로젝트를 진행하고 있다. 원도심 곳곳을 훑고 다니며 건져낸 콘텐츠로 전시회를 열고, 전통시장 이야기를 담은 잡지를 발행하고, 동네 한곳 한곳을 소개하는 책을 발간한다. 학생들이 발 벗고 나서서 슬럼화 되어가는 구도심지역을 살릴 방법을 찾아보는 프로젝트인 것이다. 이 작업은 대전과 별다른 연고가 없는, 이 학과의 유정미 교수가 진행하고 있다. 그는 이 작업을 위해 서울에서 대전으로 거처를 옮기고, 학생들과 함께 현장을 답사한다. 이 프로젝트는 성격으로 보나 그간의 사례로 보나 지자체의 재정 지원으로 진행했을 법하나 그렇지 않다. 그동안 학생들의 작업을 눈여겨보던 대전의 토착기업인 '성심당'이 2016년부터 후원을 하겠다고 나선 것이다. 이로써 이들의 작업은 새로운 동력을 갖게 되었으며, 이후 여러 기관과 기업들의 지원과 관심이 이어지고 있다. 학생들은 교실을

벗어나 동네 구석구석을 돌아보고, 주민들의 이야기에 귀 기울이며, 풋내기 디자이너의 애정 어린 눈으로 마을을 살핀다. 자기가 나고 자란 고장에 관심을 갖고 더 나아지게 하기 위해서 노력하는 것, 나아가 졸업 이후 무조건 서울로 올라가거나, 유학을 가는 것이 아니라, 가족과 친구들과 함께 살아온 자기 동네에서 계속 살아갈 수 있는 가능성을 찾고자 하는 것이다.

학교와 생활, 직업이 연속성을 갖는 것이 디자이너 개인은 물론 지역과 학교에 모두 도움이 되는 방향임은 두말할 나위가 없다. 그 지역을 누구보다도 잘 알기 때문이다. 개인이 행복해야 공동체가 건강해진다. 디자이너 개인이 불행한데, 지구반대편 기아해결에 조금의 도움이 되는 것이 그렇게 중요할까? 삶을 단절시키고 형제, 가족, 동료와 분리되어 고시원 같은 월세방에서 최저임금도 안 되는 디자인 전문회사 직원으로 시작하는 삶을 동경하게 만드는 것이야말로 반사회적 디자인 행태이자 교육 방법인 것이다. 어쨌든 이러한 노력의 결과였는지, 학교의 입시 지원자나 운영상황 등 모든 학과의 지표가 놀랄 만큼 개선되는 성과를 거뒀다. 많은 사람들은 이 지표가 궁금할 테지만, 나는 학생들이 겪은 디자인 체험과 그 활동 결과, 그리고 앞으로의 미래가 더 중요하다고 생각한다.

디자인 수요가 전국 각지로 고루 퍼지고, 모두가 대기업이 아니라 토착생활 공간 곳곳에서 삶의 터전을 꾸린다면 과다하게 배출되는 인력이 부족하나마 먹고 살수는 있지 않을까? 한국에서 '디자인'이란 무엇인지를 고민하고 디자인 대학이 나갈 방향이 어때야 하는지, 두 학교의 사례는 일말의 가능성을 보여주고 있다는 생각을 해본다.

마치며

서구 디자인사를 제대로 이해하는 것은 디자이너에게 매우 중요한 일이다. 공공 디자인을 진행하며, 시카고 밀레니엄 파크처럼, 프랭크 게리의 어마어마한 조형물을 만들 수 있고, 런던 폐발전소를 테이트모던 미술관, 즉 시민을 위한 문화공간으로 탈바꿈시키는 일, 정말 중요하다. '사회적 디자인'으로 가난한 국가의 국민을 위해 뭔가 봉사하는 것은 분명 옳은 방향이다. 정부 재원을 공공 디자인 개선에 쏟아 붙는 일은 명분이 있다. 디자이너로 세계무대에서 빛나는 활동을 하는 것은 동경할 만한 일이며, 대기업에서 많은 월급을 받으며 핸드폰이나 자동차를 만드는 일도 가치가 있고 매우 중요하다. 하지만 모든 디자인이 거대 프로젝트일 수 없으며, 모두가 그런 일만 하며 살 수 없다. 구조적으로 아주 일부의 극소수만 가능하다. 그리고 그 삶만이 디자이너의 성공을 가늠하는 척도가 되어서는 안 된다. 1명의 성공을 위해 나머지 99명을 패배자로 만드는 구조는 바꾸고 부숴야 한다. 애당초 목표를 잘못 설정한 것이라면 다시 세우고, 방법이 잘못 됐다면 새롭게 설계해 나가야 한다.

필자가 디자인판에서 멀찌감치 떨어져서 너무 당위적이고 낭만적인 소리나 해댄 것은 아닌지 모르겠다. 제시하는 방법이란 게 모호하고 어디서부터 손대야 할지 모르는 과제다. 바꿔서 생각해보자. '한국적 디자인'은, '디자인 서울'은, '4차 산업혁명'은 뭘 어디서부터 시작해야 할지 알아서, 디자인계에서 그렇게 많은 프로젝트가 진행되었던가? 뭘 해야 할지 알았으면 벌써 시작했을까? 모르기 때문에 아무것도 하지 않는 것은 후대를 위한 직무유기이자 직업에 대한 배신이다. ▣

디자인 양극화의 해법, 교육에서 찾아야 한다

윤여경
〈경향신문〉 디자이너

유명과 무명

　　현대 사회는 여러 측면에서 양극화 문제가 심각하다. 빈부의 격차는 생활의 편리나 혜택만이 아니라 각종 사회적 문제를 야기한다. 최근에 불거진 갑과 을의 관계가 대표적이다. 계층이 고착화되면서 법 위에 군림하는 재벌과 권력자들의 온갖 갑질이 만연하다. 편 가르기도 성행한다. 자본가와 노동자, 보수와 진보, 친일과 반일, 반공과 민족 등 각종 이념의 꼬리표는 삿된 이익을 취하기 위한 수단이다. 서로를 포용하려는 온건한 태도는 찾기 어렵다. 회색분자로 분류되어 처결 대상이 된다. 극우와 극좌, 양극으로 치닫는 정치적 싸움에 '전멸', '박멸' 같은 전쟁 용어가 등장한다. 서로를 힘으로 억압하고 전멸시키려 한다. 확실하게 한쪽 편을 들지 않으면 생존 자체가 어렵다.

　　디자인 분야도 예외가 아니다. 디자인계 내부에도 양극화 문제가 거론된다. 1960년대 미국과 유럽에서 일어난 디자인 양극화는 양식의 양극화였다. 냉전 시대에 걸맞게 디자인의 양식도 극단적으로 구분되었다. 유명 엘리트 디자이너에 의한 낭만적인 장식 스타일과, 다양한 분야의 사람들이 디자인 팀을 꾸려 협업하는 기능주의적 모던 스타일로 나뉘었다. 기능주의 디자인에 참여하는 디자이너는 필연적으로 혹은 의도적으로 익명성을 강조했다. 이 구분이 한국에서 새롭게 변형된다. 미국과 유럽의 양극화가 양식에 중점을 두었던 반면, 한국의 양극화는 사람 중심이었다. 무명 디자이너는 유명 디자이너의 스타일만을 좇기 때문에 양식상의 구분은 거의 없었다. 한국에서 디자인 양극화 문제는 양식이 아닌 사람이었다.

　　시작은 '스타 디자이너'였다. 2000년대 초반 이 용어가 등장하면서 주목받는 디자이너가 등장했다. 아울러 직업적 우열이 나눠지기 시작했다. 우성으로 지목된 스타 디자이너는 유명세 덕분에 더욱 많은 기회를 잡을 수 있었다. 사람들은 으레 '유명有名'과 '유능有能'을 같은 의미로 여긴다.

하지만 실상은 그렇지 않다. '스타 디자이너'라는 말 자체가 정책적으로 만들어진 조어이며, 그 유명세는 잡지와 신문, 방송 등 매체의 조명 덕분이었다. 2000년대 초 호명된 스타 디자이너들은 유능하기보다는 장래가 유망했기 때문에 선정된 사람들이었다. '스타'의 기준은 '유능함'보다 '유망함'이었고, '유망함'은 '유명함'이 되었다. 스타 디자이너들은 유명세 덕분에 여러 기회를 얻었지만 안타깝게도 그 기회를 살리진 못했다. 많은 유명, 아니 유망한 스타 디자이너 상당수가 그 명성을 이어가지 못했다. 점차 '스타 디자이너'라는 용어조차 잊혀졌다.

스타 디자이너라는 개념은 사라졌지만, 살아남은 소수의 유명 디자이너에 의해 '유명'과 '무명'이라는 우열관계는 지속되었다. 물론 소수의 유명 디자이너들은 경험과 실력을 갖춘 유능한 인재들이었다. 멋진 프로젝트를 독식했다. 디자인 결과물, 스타일, 수입, 작업 환경 등 여러 측면에서 무명 디자이너와 상당히 달랐다. 무명 디자이너들이 보기에 유명 디자이너는 성공한 디자이너였다. 드라마에서도 디자인 실장님은 주요 배역을 차지했다. 인식적인 위계질서가 가시적인 위계질서로 거듭난 것이다.

무명 디자이너들은 유명 디자이너가 되길 꿈꾸었다. 그러나 안타깝게도 시장은 냉혹하다. 디자인 산업의 한정된 규모는 필요 이상의 유명 디자이너를 허락하지 않는다. 유명 디자이너가 되기 위해서는 반드시 누군가를 끌어내려야 한다. 어쩔 수 없이 유명과 무명 디자이너들 사이에 서로를 잡아먹어야 끝나는 치킨 게임이 시작되었다. 치열한 경쟁 탓에 유명 디자이너의 수명은 길지 않았다. 경쟁과 승부의 세계는 반드시 승패와 순위가 갈리기 마련이다. 승자와 패자, 1등과 꼴등 모두 숨 돌릴 여유가 허락되지 않았다. 밤샘과 주말 근무 등 디자인 분야의 비참한 노동은 디자인 종사자 모두의 현실이었다. 유망함은 물론이요, 유명함도 모두 허상에 가까웠다.

디자인계 사람이라면 누구나 디자이너의 각박한 현실을 안다. 그럼에도 디자인 분야에는 소수의 유명 디자이너와 그들을 따르는 다수의 무명 디자이너라는 구분이 여전하다. 현실적 조건이 아니라면, '유명'과 '무명'을 가르는 관념적 기준은 무엇일까? 바로 '스타일'이다. 성공한 유명 디자이너는 스타일이 다르다. 뭔가 독특하면서도 고급스러운 취향을 가진 탓일까. 취향에는 그 사회가 합의한 고급과 저급이 있기 마련이다. 그렇다면 디자인 분야의 기준, 즉 유명과 무명을 가르는 스타일 기준에도 과연 고급과 저급이 있을까? 음… 확신하기가 어렵다. 취향은 고급과 저급이 분명 있지만, 스타일에는 그런 위계가 없기 때문이다. 좋은 스타일을 좋은 취향이라고 느끼는 근본적 이유는 '취향=스타일'이란 인식 때문이 아닐까 싶다.

사람들은 스타일에 끌린다. 향기로운 취향보다는 자극적인 스타일이 더 눈에 띄기 마련이다. 스타일이 좋으면 취향과 인문적 소양, 나아가 훌륭한 인격도 기대한다. 그러나 취향은 스타일이 아니다. 취향은 가시적인 스타일로 환원되지 않는 복잡한 개념이다. 철학적으로 취향은 일종의 판단기준이자 행동기준이다. 나아가 어떤 공동체를 가르는 기준이 된다. 어떤 취향을 갖고 있느냐가, 그 사람의 교양 수준을 대변하며, 이 교양 수준은 도덕성을 암시한다. 즉 좋은 취향을 가진 사람은 군자君子, 유덕有德한 리더가 된다. 어떤 분야에 좋은 취향을 갖춘 유덕한 사람들이 많으면 그 분야는 존중된다.

한국 디자인에서는 훌륭한 스타일은 많다. 하지만 고급 취향은 찾기 어렵다. 현실적으로 취향이 충분히 발효되기에 턱없이 부족한 시간 탓도 있다. 보통 디자이너의 유명세는 30세 중반 즈음 시작된다. 그 명성은 40대 중반까지 이어진다. 필드에서 경험을 쌓고 이론적 토대를 갖춰 문화를 창출할 만한 유덕한 취향으로 발효시키기까지 턱없이 부족한 시간이다. 취향을 성숙시킬 여유가 없다. 게다가 한국 디자인계는

50-60대가 되면 퇴물 취급을 한다. 경험이 풍부한 이들이야말로 고급 취향을 갖추기에 충분한 자격이 있는데, 한국 디자인계에서 50-60대의 유명 디자이너를 찾기란 쉽지 않다. 늘 거론되는 몇 명만 호명될 뿐이다.

고급 취향에 이르기 위해서는 상당한 노력이 필요하다. 기술적인 측면만이 아니라 정신적인 수준도 요구된다. 인문학적인 소양은 물론이다. 기술적 경험과 인문학적 교양, 인간관계가 축적되어 취향이 형성된다. 이 취향은 스타일로 빚어지고, 문화가 되어 빛을 발한다. 현재에도 소수의 유명 디자이너들의 취향이 어떤 스타일을 만들고 트렌드를 형성하는 것은 사실이다. 하지만 대부분 디자인계 내부의 찻잔 속 태풍으로 끝나곤 한다. 보편적 사회에 영향을 주지 못하고, 지속가능한 문화로 이어지지 못한다. 한마디로 디자인계의 취향은 유능함에서 그칠 뿐 유덕함으로 이어지지 못한다.

'스타일 없는 취향'은 없지만, '취향 없는 스타일'은 가능하다. '취향 없는 스타일'은 일종의 트릭이다. 때론 현란한 스타일이 취향을 속이는 수단이 된다. 20세기 초 디자인 선구자들은 '취향 없는 스타일'을 '기능 없는 장식'이라 규정했다. 심지어 '장식은 범죄'라 선언했다. 시간이 지나 그들의 엄한 목소리가 노쇠할 즈음, '취향 없는 스타일'은 다시 고개를 내밀었다. 디자인 선구자들이 구축한 '취향=디자인'은 어느새 자본가들이 구축한 '스타일=디자인'으로 전환되었다. 일부 엘리트 디자이너들이 새로운 스타일로 자본의 스타일에 도전했지만, 그조차 어느새 자본화되었다. 당시는 자본주의 황금시대였다. 소비시장의 엄청난 성장에 힘입어 '취향=디자인(상품)=스타일'이란 인식이 완성되었다. 디지털 복제 기술과 네트워크 기술이 발달하면서 스타일 전염도 생애주기도 빨라졌다. 어떤 스타일이 유행하는가 싶으면, 이내 새로운 스타일이 등장해 기존 스타일은 구식이 된다.

디자인만큼 변덕스런 분야도 드물다. 디자이너들은 이 현실을 체화했다. 때문에 답답하고 느린 취향보다 현란하고 빠른 스타일을 좇기 마련이다. 인생은 도박이고 한방이다. 자신의 운명을 특정 스타일에 거는 도박을 했다. 만약 자신이 모방한 스타일이 유행한다면, 유명 디자이너가 될 가능성도 높아진다. 유행이 지나가고, 스타일이 바뀌면 다시 무명 디자이너가 된다. 하지만 언제나 그렇듯 도박은 위험하다. 취향 없는 스타일에 매몰되면 그 디자이너의 운명은 뻔하다. 어쩌면 이 도박적인 현실이 디자인계를 척박하게 만든 것은 아닐까 싶다. 이 스타일 도박판에서 지난 수 십 년간 얼마나 많은 디자이너들이 희생되었는가. 유명과 무명을 떠나 모두가 고단하고, 불안한 현실이다. 결국 디자이너 사이의 양극화는 착시, 착각일 뿐이다.

디자이너와 클라이언트

사실 디자인계 내부의 양극화 문제는 별로 심각한 문제가 아니다. 더 심각한 문제, 디자이너들 모두가 통감하는 근본적인 양극화 문제가 있다. 바로 '디자인 산업'(디자인을 목적으로 삼는 산업)과 '산업디자인' (디자인을 수단으로 삼는 산업) 간의 양극화, '전문 디자인'과 '비전문 디자인'의 디자인 인식의 양극화, 간단히 말해 '디자이너'와 '클라이언트' 사이의 양극화다. 둘 사이의 골은 점점 넓고 깊어져 소통이 어려워졌다. 급기야 클라이언트가 디자이너를 신뢰하지 않는 지경에 이르렀다.

왜, 클라이언트는 디자이너를 외면할까. 전문 디자인 분야가 추구하는 미적 취향이 사회가 요구하는 보편적 취향에서 너무 멀어졌다. 어쩌면 유명 디자이너의 전위적 스타일이 이를 가속화 시켰을지도 모른다. 하지만 이건 속단이다. 전문 디자이너가 자신들의 취향을 고양하고, 다양한 스타일을 시도 하는 것은 당연하다. 앞서가야 이끌어 갈 수 있기 때문이다. 그래야 전문성도 인정받고, 그 분야의 미래가 있다. 어찌 고된 경험과

고단한 노력으로 쌓아온 전문성을 탓할 수가 있는가. 하지만 너무 앞서가는 바람에 클라이언트와 관계가 '함께'가 아니라 '가르침'이 되는 상황이라면, 이건 좀 생각해봐야 할 문제다.

취향이 같아야 한다는 말이 아니다. 물론 적절한 차이는 반드시 필요하다. 그래야 디자이너의 존재 이유, 존재 가치가 있기 때문이다. 하지만 과도한 차이는 '다름'이 아닌 '틀림'으로 여겨질 가능성이 높다. '디자이너의 취향이 맞고 클라이언트의 취향이 틀리다'는 도식이 생기면 심각하다. 역설적으로 클라이언트는 디자이너의 취향이 틀렸다고 말할 가능성이 있다. 지난 150년 동안 자본의 성장에는 디자인의 역할이 상당했다. 더불어 디자인 분야도 급성장했고 디자이너라는 전문직이 생겼다. 자본가들이 디자인과 디자이너를 신뢰했다. 디자이너들도 열심히 노력해 실력 또한 부쩍 향상되었다. 디자이너들은 점차 자신들의 독자적 영역을 구축했고 신뢰를 넘어 사회적 존경을 원했다. 자본주의가 계속 성장했다면 디자이너의 꿈은 실현되었을 것이다.

하지만 안타깝게도 시대의 자식은 시대에 의해 배신당하기 마련이다. 20세기 후반 자본주의 시장이 어떤 한계에 이르자 자본가들의 성토가 시작되었다. 디자이너에게도 비난의 화살이 꽂혔다. 〈가디언〉지 편집자인 데이비드 헵워드는 "디자인은 너무 중요해서 디자이너에게 맡길 수 없다"라고 말했다. "클라이언트는 디자이너를 전적으로 신뢰해선 안 된다"는 말이다. 디자인은 전위적인 순수예술이 아니다. 두 분야는 모두 미적 활동을 하지만 결정적으로 다른 점이 있다. 예술가는 예술작품을 만든다. 예술가가 예술작품을 완성하는 순간 예술작품은 끝이 난다. 사람들은 작품을 감상할 뿐이다. 그래서 예술가와 예술작품은 동일시된다. 하지만 디자인과 디자이너는 일치하지 않는다. 디자이너는 클라이언트에게 의뢰받은 디자인을 만들어 사용자들에게 건넨다. 즉 디자인은 클라이언트에서 비롯되어, 디자이너의 손을 거쳐, 사용자의 손에 건네진다.

사용자가 디자인을 소비하고 사용하는 과정도 디자인이다. 디자인은 디자이너의 손이 아닌 사용자의 손에서 완성된다. 디자인은 많은 사람이 개입하고 협업한다. 디자이너는 디자인 과정의 일부를 담당할 뿐이다.

이미지 구현 기술의 발달도 이런 경향을 가속화시켰다. 누구나 쉽게 디자인을 구현할 수 있게 되면서 굳이 디자이너가 필요 없어진 것이다. 약간의 관심을 두면 그래픽 툴을 익히는 것도 어렵지 않다. 굳이 디자인을 배우지 않고도 디자이너가 될 수 있다. 실제로 디자인 대학을 졸업하지 않은 디자이너들이 많다. 최근 어도비는 인공지능을 탑재한 프로그램을 발표했다. 과거에는 일일이 디자이너의 손을 거쳐야 했지만, 이젠 굳이 디자이너의 손이 필요 없다. 누구나 좋은 아이디어만 있으면 생각을 구현할 수 있는 시대가 되고 있다. 현재는 복잡하고 현란한 기술로 전문영역이 지지되고 있지만, 이런 기술조차 대중화되는 것은 시간문제다. 마치 누구나 운전을 하게 되면서 운전이 특수한 기술이 아니게 되었듯이. 디자인과 이동은 여전히 중요하지만 디자이너와 운전사는 별로 중요하지 않게 된 셈이다.

클라이언트가 디자이너를 인정하는 것은 오직 전문적 구현 기술뿐이다. 구현 기술을 빼앗기면 디자이너는 존재 가치를 잃는다. 이미 디자인에서 디자이너가 괴리되는 현상은 디자인 산업 곳곳에서 일어나고 있다. 브로슈어를 만드는 디자인 용역비가 이를 반증한다. 20년 전에 비해 현재는 약 10배 이상 떨어졌다. 물가 상승을 감안하면 약 20배 저렴해진 셈이다. 이제 많은 사람들이 스스로 브로슈어를 만들 수 있다. 사진, 편집, 인쇄 등 제작 공정은 점점 편리해진다. 이미 웹상에는 무료 디자인 소스나 템플릿이 넘쳐난다. 참고 사이트도 다양하다. 다만 디자인 감각이 좀 미숙할 뿐이다. 디자인의 미래는 여전히 창창하다. 그럼에도 디자이너의 미래는 암울하다. 특히 젊은 디자이너의 미래가.

실력은 정반대다. 과거와 달리 요즘 젊은 디자이너들은 실력의

세계적이다. 심지어 세계에서 가장 '힙'하다는 평가를 받는다. 2-3학년 디자인 전공생들도 곧잘 한다. 아이디어가 말랑하고, 표현도 신선하다. 어떨 때는 약 15년 이상 업계에 종사한 나보다 낫다. 반면 일할 기회는 너무 적다. 한국 디자인계의 상황을 한마디로 정리하면, '최고의 수준과 최악의 현실'이다. 이런 극적인 상황은 앞에서 언급한 기술적 측면 외에도 여러 이유가 있다.

　　　가장 큰 원인은 디자이너 숫자다. 한국 예체능계열 대학의 한 해 졸업자는 약 5만 명이다. 이중 디자인 대학 졸업자가 약 50%를 차지한다. 약 2만 5000명 정도 졸업하는 셈이다. 실제로 그만큼 필요할까? 영국은 한국에 비해 디자인 산업 규모가 약 3배지만, 졸업자는 3배 적다. 한국 디자인 교육 규모는 산업 수요에 비해 터무니없이 과잉인 셈이다.

(참고: 〈디자인 평론〉 3호, 79쪽)

　　　디자이너가 되어도 현실은 여전히 각박하다. 디자인 분야는 현재 토마스 맬서스가 주장한 인구론적 상황이다. '인구는 식량 공급보다 더 빨리 증가하기 때문에 인류의 빈곤은 필연'이라는 주장이다. 디자인 분야가 이렇다. '디자이너의 숫자가 일의 양보다 더 빨리 증가하기 때문에 디자이너의 빈곤이 필연'적이다. 현재 맬서스에 대한 평가는 분분하지만, 디자인 분야의 상황은 그의 주장대로다. 디자인 인건비, 용역비의 급감은 불 보듯 뻔하다. 디자이너들은 많이 일해도 적게 벌기 때문에 늘 과도한 업무량에 시달린다. 5년 정도 일을 하고 나면 제풀에 지친다. 물론 고용자는 아쉬울 것 없다. 예비 디자이너는 흔하다.

　　　또 하나는 클라이언트와의 소통이다. 디자이너의 실력은 나날이 좋아졌지만 클라이언트와의 소통은 점점 어려워졌다. 오랜 갈등으로 상호간 피로가 축적되었다. 디자이너는 자신의 작업을 그대로 수용하는 클라이언트를, 클라이언트는 자신의 요구에 부합하고 저렴한 디자이너를 찾기 시작했다. 디자인 과정 없는 디자인, 소통 없는 디자인이 만들어진다.

디자인의 속성상 승리는 이미 정해져 있다. 디자이너의 패배, 대형 디자인 스튜디오들은 규모를 줄이거나 문을 닫아야만 했다.

자본의 위기가 오자 디자인 분야도 어려움에 직면했다. 이때 문을 열고 나와 생존을 위한 모험을 해야 했다. 클라이언트에게 다가가야 했다. 하지만 엉뚱한 선택을 한다. 현실을 외면한 채 내부의 역량 강화에 천착했다. 성을 높게 쌓고 그 안에 스스로를 가두었다. 과거에 일거리는 언제나 있었다. 자본이라는 온실 속에서 성장한 디자인 분야는 디자인 수요는 충분하니 내부의 문제가 늘 관건이었다. 그래서 디자인계 내부의 실력과 결집에 집중해 왔다.

밖으로는 소통을 닫는 쇄국적 분위기가 형성되었다. 때론 내부의 결집이 안전한 선택일 수도 있다. 적어도 기득권에겐. 하지만 새로운 디자이너들에게는 최악의 상황이다. 디자인 산업 규모가 축소되면서 성장할 기회, 올라갈 사다리가 좁아진다. 성공은커녕 살아남을 기회조차 사라진 것이다. 이미 이 상황은 상당히 진행되었다. 최근 디자이너의 어려움은 디자인 분야 스스로 초래한 탓도 있다. 고이면 썩는다. 반드시 흘러야 한다. 생존을 위한 길은 유일하다. 클라이언트의 신뢰를 회복하거나 새로운 클라이언트를 찾던가. 결국 소통이 문제다.

문제는 교육, 해법도 교육

한국에 디자인 교육이 시작된 지 70년이 넘었다. 주위를 둘러보고 거리를 떠올려 보자. 좋은 취향, 좋은 디자인의 향기가 느껴지는가. 드물다. 우리 사회에 이토록 많은 디자이너들이 분투하고 있는데 왜 이럴까. 디자이너들은 열심히 일했고 최선을 다했지만 좋은 디자인을 기억하는 사람은 거의 없다. 그 사이 일부 소수 자본가만이 이익을 취했을 뿐이다. 이런 상황에서 유명과 무명 디자이너의 위계가 무슨 의미가 있을까.

게다가 필드에서 어느 정도 인정받던 유명 디자이너들은 대부분

교수다. 이들도 어느 순간부터 클라이언트가 디자이너를 신뢰하지 않는다는 사실을 눈치 챘을까. 그렇기 때문에 학교로 도피한 것이 아닐까. 현실을 알면서, 그래서 도피했음에도 자신의 말을 경청하는 학생들에게 터무니없는 거짓말을 한다. "열심히 해서 나처럼 되라." 영특한 학생은 생각한다. "나도 열심히 해서 교수가 되어야지." 맙소사! 디자인을 공부하는 목적, 디자이너의 롤 모델, 성공의 종착점이 교수라니! 교수는 디자이너가 아니라 교육자다.

디자인과 교수 지망생들은 '디자인'보다는 '스타일'에 골몰한다. 서투른 스타일을 배운 신입 디자이너들의 상황은 뻔하다. 먼저 소통에 어려움을 겪는다. 클라이언트가 이해하지 못하고, 사회가 수용하지 못한다고 생각한다. 자신의 작업을 할 것인가, 사회의 노예가 될 것인가. 스튜디오, 스타트업조차 여의치 않다. 디자인 일거리 자체가 없기 때문이다. 신뢰의 추락, 기술의 범람, 규모의 과잉, 상호간 불통이 만연한 상황에서 수 만 명의 디자이너를 양성하는 제도권 교육이 과연 정상적일까.

디자인은 점점 중요해지는데 디자이너가 필요 없어지는 역설적인 상황에서 디자인 교육은 어디로 가야 할까? 디자이너들의 신뢰를 회복하려면? 소통은? 높아진 콧대는 어떡하나? 자신의 정치가 받아들여지지 않음을 한탄하는 공자에게 제자 안회는 이런 말을 했다. "도를 닦지 못함은 나의 부끄러움이 되겠으나, 도를 크게 닦았는데도 써 주지 않음은 군주들의 잘못입니다. 용납되지 않음을 어찌 근심하십니까. 용납되지 않은 연후라야 군자임을 알 수 있는 것입니다." 그렇다. 알아주지 않는다고 몸과 수준을 낮춘다는 것은 자기 배반일 뿐이다. 군자다운 해법, 새로운 해법을 찾아야 한다.

결자해지結者解之. 나는 이 문제의 해법은 다시 교육에 있다고 생각한다. 공자와 안회의 해법도 사실상 교육이었다. 유학자들이 그랬듯이 먼저 교육의 벽을 허물어야 한다. 디자인 대학의 벽 말이다. 현대의 디자인

교육 자체를 부정하고 없애자는 말이 아니다. 교육이 문제를 만들었으니 다시 교육으로 그 해결을 모색해야 한다는 의미다. 지피지기知彼知己, 지금까지 디자인 교육의 공과를 따져보고, 버릴 것은 버리고, 취할 것은 취해 교육의 방향을 과감하게 전환해야 한다.

　　디자인 수업을 살펴보면 하나의 주제를 다양한 방식으로 풀어내는 과정으로 설계되어 있다. 학생들은 각자가 고민한 결과물을 소개한다. 그것을 다른 친구들과 함께 보며 서로 비평한다. 정답을 찾는 과정이 아니다. 생각의 다양성을 인정하고 관점의 상대성을 이해하는 과정이다. 때문에 디자인 교육을 받으면 다양한 관점을 잘 수용한다. 여러 관점 속에서 자신의 정체성을 파악하는데 능숙하다. 이런 태도는 디자인을 잘하고 못하고를 떠나 문제를 통찰하는데 유용하다. 현대인에게는 누구나 필요한 소양이다. 이것만으로도 디자인 교육은 가치가 있다. 반드시 필요하다. 하지만 이것만으로는 충분하지 않다.

　　현재 디자인 교육 과정의 전체를 조망하면 이론이 실기에 비해 채 10%도 안 된다. 이조차 부실하게 이뤄지는 형편이다. 누가 봐도 기형적인 상황이다. 실기 교육을 과감히 줄이고 이론 교육을 확대해야 균형이 생긴다. 그래야 디자인 교육의 필요충분조건을 충족할 수 있다. 대학들도 의지가 없는 것은 아니다. 현실적인 문제로 실천에 옮기지 못할 뿐이다. 첫째는 이론을 공부한 사람이 턱없이 부족한 탓이고, 둘째는 디자인에 이렇다 할 이론이 없다. 보편적 이론이 없으니 가르칠 내용도 없다. 그렇다고 계속 이렇게 갈 수도 없다. 디자인은 예술이지만, 한 다리는 과학에 걸쳐 있다. 어느 정도 과학과 같은 정량적 수학화가 필요하다. 어렵다면 정성적 이론화라도 해야 한다. 소통을 위해서는 지금까지의 경험과 역량을 말과 글로 정리해야만 한다. 비록 시간이 걸릴지라도 디자인의 이론화, 이론으로 디자인을 교육하겠다는 의지를 가지고 노력해야 한다.

불가능한 것은 아니다. 역사에서도 사례가 있다. 르네상스 시기, 실기 중심의 길드 교육은 여러 예술가들의 부단한 노력에 의해 이론 중심의 아카데미로 전환되었다. 당시 투시도법과 소묘법 같은 기술적 이론만이 아니라, 인간에 대한 인문적 성찰, 미학 등 여러 가지 이론이 등장했다. 르네상스 때처럼 바꿔보려는 노력을 해야 한다. 물론 처음에는 내용이 부족하겠지만 의지를 가지고 보완해 가면 된다. 방향이 정해지면 당연 해법도 나오기 마련이다. 상황은 르네상스 시절보다 낫다. 그때 문맹률은 거의 90%에 가까웠다. 적어도 지금은 모두가 문자를 알고 있지 않은가.

디자인을 이론화해야 한다는 주장은 다음 해법을 위해 반드시 필요하다. 이론은 기초과정이다. 말과 글을 배워야 전문적 공부가 가능하듯, 이론을 배워야 실기 응용이 가능하다. 즉 디자이너라면, 아니 디자인에 참여해야 하는 사람이라면 누구나 알아야 할 기본적 소양이다. '이론 없이 실기만 배운 디자이너'와 '아무것도 배우지 않은 클라이언트'가 디자인을 놓고 소통하는 것은 사실상 불가능하다.

현재 디자인 교육은 전문 디자이너 양성에 초점이 맞춰져 있다. 이 초점을 디자이너 '양성'이 아닌 '교양' 교육으로 바꿔야 한다. 디자인은 일상의 아름다움이다. 디자인을 배우면 자신의 삶에서 아름다움을 재발견하는데 여러모로 도움이 된다. 이 유익함을 디자이너 양성 교육에 한정시켜서는 안 된다. 쉽게 말해 디자인을 '하는' 디자인 역량이 아니라 디자인을 '발견'하고 '활용'하는 디자인 소양 교육으로 확장할 필요가 있다.

현재 디자인 교육은 디자이너 지망생들만 모여서 배운다. 열심히 실기과제만 할 뿐, 디자인에 대해 대화하고 생각할 기회조차 거의 없다. 또한 디자인을 이해하고 싶은 사람들은 디자인을 배울 기회가 거의 없다. 대부분의 클라이언트도 그렇다. 학원은 툴을 가르치거나 포트폴리오를 만들어줄 뿐이다. 대학은 장벽이 높다. 디자인을 이해하고자 수능과

입시미술을 준비할 수도 없지 않은가. 디자인 교육을 둘러싼 모든 벽을 허물어야 한다. 디자인 교육자들은 먼저 밖으로 나와야 한다. 디자이너만이 아닌 클라이언트, 즉 경영자, 마케터, 기획자, 생산자, 소비자 등 디자인에 관계된 모든 사람에게 다가가야 한다. 이들이야말로 진정 디자인에 대한 이해, 디자인 교육이 절실한 사람들이다.

이론 없이 실기만 배운 기성 디자이너들도 마찬가지다. 현재 그들에게 가장 시급한 것은 더 전문적인 기술이 아니라 깊이 있는 대화를 나눌 수 있는 디자인 소양이다. 종종 마주치는 디자인 관계자들은 "한국 디자인 분야에는 디자이너는 넘쳐나지만 아트디렉터를 찾기는 어렵다"고 성토한다. 좋은 배우가 좋은 연출가 되는 것이 아니요, 뛰어난 축구 선수가 꼭 훌륭한 감독이 되는 것도 아니다. 배우와 연출자, 선수와 감독의 영역은 다르다. 마찬가지로 디자인을 가장 잘하는 사람이 아트디렉터가 되어야 하는 것이 아니다. 디자인을 이해하는 사람, 디자인을 발견하고 판단하고 선택할 소양만 있으면 누구나 가능하다. 우리 사회의 디자인은 너무 전문적이거나 반대로 너무 비전문적이다. '실기'라는 '스타일'의 함정에 빠진 디자인은 이론적 고민과 소양이 부족하다. 디자이너, 경영자, 마케터, 기획자들은 디자인에 대해 이야기할 기회조차 박탈당했다. 전형적인 양극화의 폐해다.

한국 디자인의 양극화를 해소하기 위한 가장 중요한 방향으로 이론교육, 소양교육의 절실함을 강조했다. 디자인은 디자이너만의 전유물이 아니다. 시장의 생산-소비재이자 사회의 공유재다. 디자인은 대량생산을 계획한다. 고비용 고위험 산업이다. 때문에 반드시 협업을 해야 한다. 요즘은 공공 디자인이 대세다. 디자인에 공공성이 부여되고 있다. 경제 분야만이 아니라 정치, 사회과학 분야의 사람들도 알아야 한다는 의미다. 그래야 디자인을 둘러싼 사회적 소통이 가능해진다.

이미 유능하고 유명한 디자이너였던 디자인 교육자들이 솔선수범을

보여야 한다. 비평 중심의 디자인 교육은 타인의 생각을 듣기 위해 자신의 의견을 말한다. 설명이 아닌 경청이 목적이다. 다시 강조하지만 이런 태도는 디자이너와 클라이언트, 나아가 모든 사람이 배워야 할 기본 소양이다. 디자인이 점점 중요해지면 사실 디자이너도 점점 중요해져야 정상이다. 이런 토대를 만들기 위해서라도 디자인을 이해하고 고민하는 사람들이 많아져야 한다. 디자이너들은 마음의 문을 열고 밖으로 나와, 다양한 사람들과 대화를 해야 한다. 먼저 다가가 그들의 의견을 경청해야 한다. 그것이 UX 디자인, 메타디자인의 구호 아니던가.

대화를 통해 다양성을 인정하는 인식의 교정 과정, 이런 디자인 교육 과정에서 디자이너와 클라이언트가 서로의 목소리에 귀를 기울인다면 디자인계의 적폐, 양극화를 해소할 실마리를 잡을 수 있다. 어쩌면 디자인 교육이 '디자이너의 생존'과 '클라이언트와의 공존'이라는 두 마리 토끼를 동시에 잡을 수 있을 지도 모른다. ▣

체험으로 본 디자인 교육의 양극화

김윤태
시각 디자이너, 계원예술대 강사

2003년부터 2017년 현재까지 15년 동안 16개 대학에서 디자인 관련 수업을 했다. 여기에는 서울과 경기도 지역 근방에 위치한 4년제 대학, 전문대학, 사이버 대학이 포함된다. 이 글은 이들 대학에서 조교수, 강의전담교수, 초빙교수, 겸임교수, 시간강사로 전임 및 비전임 교수로서 수업했던 경험을 바탕으로 썼다. 그리고 서울 내 4년제 대학, 서울 외 지역 4년제 대학, 서울 내 전문대학, 서울 외 지역 전문대학, 그리고 전문대학에서 4년제로 편입한 경험이 있는 학생들 5명을 추가로 인터뷰했다. 표본 숫자가 많지 않고, 개인 경험이 바탕이 된 글이라 주관적일 수 있지만, 이 사회의 디자인 교육 환경을 어림잡아 가늠할 수 있을 것이라 생각한다.

교육환경 비교, 학생 상담과 인터뷰 정리

인터뷰 질문은 다음과 같다. 이 외에 15년간 학생들과 만나며 상담했던 사례를 정리했다.

- 학과를 지원한 이유
 (경제적 이유, 디자인 전공에 대한 정보, 진로 목표 등)
- 입시성적
- 경험했던 대학의 교육 환경
 (강의실, 장비, 교수의 실력과 태도, 동료 학생들의 실력과 태도, 학생복지, 커리큘럼, 학교의 행정처리 능력, 세미나, 특강의 질 등)
- 자신의 계층(계급)과 성별이 학교(학과)를 선택하는데 영향을 끼쳤다면 그 이유는?
- 편입을 결심한 이유(편입한 경우)
- 디자이너로서 앞으로의 전망

<수업 참여 학생 수>

4년제는 다른 전공의 학생들이 디자인 수업을 2년제보다 상대적으로 쉽게 들을 수 있다. 어떤 수업은 학생 수가 많아서 수업 담당 교수에게 자신을 받아달라고 읍소하는 경우도 있지만, 15명 정도의 알맞은 인원으로 진행되는 수업도 있다. 전문대는 입학한 인원이 거의 그대로 유지된다. 한 반에 30-40명 정도 된다. 교수의 개별 컨펌이 중요한 실기 수업에서 학생수가 40명이면 학생들은 제대로 지도를 받지 못한다. 짧은 재학 기간 동안 더 '전문적'인 교육을 하는 목적으로 세워진 전문대가 오히려 '전문적'인 개별지도를 받지 못하는 것이 현실이다.

<시설, 장비>

시설과 장비 역시 편차가 있긴 하지만 대체로 4년제가 더 낫다. 지방 전문대학의 '영상전공학과'가 보유한 영상장비보다, 오히려 서울 내 4년제의 '시각디자인과'가 보유한 영상장비가 종류도 많고 질도 좋다. 영상으로 특화된(전문적인) 학과의 장비가 시각디자인과보다도 못한 것은 당연히 문제가 된다. 하지만 그 4년제 시각디자인과의 학생들도 자신들의 장비가 열악하다고 느낀다. 유학 경험이 있는 선배나 동료들에게서 얻는 정보로 외국의 '좋은' 대학과 비교할 수 있기 때문이다. 어느 전문대학 예체능 계열 학과는 4개의 학과가 하나의 컴퓨터 실습실을 사용한다. 학기 초마다 실습실을 확보하기 위해 경쟁한다. 부족한 예산으로 인해 컴퓨터 하드웨어 사양이 낮고, 실습 소프트웨어가 제대로 갖춰져 있지 못하다.

<행정처리 능력>

편입 경험이 있는 학생들은 4년제 대학의 행정처리 능력이 더 낮다고 말했다. 교직원의 개별적인 능력과 전산 시스템의 효율성이 행정처리 능력의 척도다. 행정처리 능력은 전산 시스템(홈페이지)에 투자하는

예산과도 비례한다. 한 사립전문대학은 교내 전산 시스템에
정상적인(기본적인) 투자를 하지 못했다. 1990년대 중반에 제작된
프로그램 위에 새로운 프로그램을 억지로 덮어씌우는 방식으로 예산을
절감하려 했다. 그 결과는 비효율적인 업무처리 능력으로 나타났다.

〈정규수업 외〉

편입 경험이 있는 학생들은 4년제 대학에서 더 다양한 경험을 할 수
있었다고 말했다. 정규수업 외에 학기 중이나 방학 기간 동안 개최되는
여러 세미나와 특강에서 '더 유명한' 국내외의 디자이너를 만날 수
있었으며, 단지 강의를 듣는 것이 아닌 실제 디자인 작업에 참여하는
워크샵을 통해 정규 교육과정에서 부족했던 부분을 보충할 수 있었다고
말했다. 수도권에서 통학 가능한 대학은 방학 중에는 학생들이 학교에 나올
일이 거의 없다. 학생이 없는 학교에서 이런 워크샵이나 세미나가 개최되기
힘들다. 서울에 모든 문화와 편리한 교통이 집중되어 있기 때문이다.

〈면학 분위기〉

편입을 경험한 학생들은 이전 대학의 수업 분위기가 가장
불만족스러웠다고 말했다. 그것은 교강사들 역시 비슷하다. 전공에 대한
관심 없이 들어온 학생들은 수업에 집중하지 못한다. 그 행동은 다른
학생들에게 영향을(피해를) 준다. 2년제 대학은 전공에 대한 뚜렷한 목적
없이 입학한 학생들의 숫자가 더 많다. 입학 점수가 낮은 어떤 학과는 학습
능력에 장애가 있는 학생들도 입학했다. 그런 학생은 전공을 살려서 일하는
것이 불가능에 가깝다. 자신의 전공에 열의를 가지고 열심히 공부하는
학생들은 그런 분위기에 의욕을 상실한다. 교강사는 시간을 '때우고'
나가기 급급하다. 편입 경험이 있는 학생들은 그런 면학 분위기가 가장
힘들었다고 말했다.

〈사례 1〉

수업 중에 개인 컨펌을 했다. 그 학생은 과제를 전혀 하지 않았다. 이유를 물어 보았다. "자신이 대학에 들어온 이유는 부모님 때문이다. 전문학사라도 받기를 원하셨다. 전공에 아무 관심이 없으며 성적에 맞춰 지원했다. D라도 받아서 졸업하고 싶다"고 말했다. 그 학생의 목적은, 자식이 대학 학위를 받기 바라는 부모님의 소원을 들어드리는 것이다.

〈사례 2〉

한 학생이 몇 년 만에 복학 신청을 하러 왔다. 전공과 상관없는 물류관리 일을 하고 있다. 나름 안정적인 직장이다. 그럼에도 그가 복학하려는 이유는 전문학사라도 없으면 이 사회에서 살기가 '불편해서'였다. 중간고사와 기말고사 때만 출석해서 시험을 보고 과제는 메일로 제출하는 것으로 학점을 받기를 원했다. 그의 목적은 디자인 전문교육을 받는 것이 아니라 학위를 '구입하는' 것이다. 학생의 '취업'보다 '취업률'이 가장 중요한 지표가 된 대학은, 한두 번의 출석과 등록금만으로 그에게 학위를 판매할 것이다. 대학에게 청년 취업의 책임을 떠넘긴 정부의 제도 덕분에 학교는 학위를 '쉽게' 판매하고 학생은 등록금으로 원하는 학위를 구입한다. 얼핏 보면 '합리적'이고 '효율적'인 상품교환 체계다.

〈사례 3〉

한 학생이 자퇴 신청을 하러 왔다. 재능도 있고 열심히 하는 학생이다. 집안 경제 사정이 어려운 것도 하나의 이유였다. 등록금이 아깝다고 말했다. 집중하지 않는 동료 학생들의 수업 분위기, 대충 수업하고 나가는 교수, 열악한 실습환경, 전공과 관련 없고 재미와 보람도 없는 경직된 학과 행사들에 더 이상 돈과 시간을 낭비하고 싶지 않다고 말했다. 학점은행제에서 남은 학점을 채워서 전문학사가 아닌 학사학위를

받는 것이 훨씬 합리적이라는 결론을 내렸다고 말했다.

⟨사례 4⟩

4년제 대학 학생들 역시 다른 4년제 대학의 교육 환경과 자신의
대학의 교육 환경을 비교했다. 더 '유명한' 교수진, 디자인 관련 장비의
유무(리소그래프같은), 더 '유명한' 디자이너의 세미나 등이 비교의
대상이었다. 그리고 당연히 예상 가능한, 학교의 브랜드 가치를 비교했다.

이 사회에 살고 있는 사람들이라면 누구나 짐작할 수 있는 사실들을
학생 상담과 인터뷰를 통해 확인할 수 있었다. 학제보다는 서울에서 얼마나
거리가 떨어져 있느냐에 따라 교육 환경이 더 영향을 받는 것으로 보인다.
물론 예외에 속하는 대학들도 있다. 앞에서 언급했듯이 개인 경험을
바탕으로 정리했기 때문에 한계가 있음을 인정한다.

이 편협하고 주관적인 내용을 정리하자면, 이 사회의 대학은 대체로
서울에서 멀어질수록 교육 환경이 나빠진다. 그리고 역시 '대체로' 낮은
계층에 속한 학생들이 서울에서 먼 대학에 진학한다. 낮은 계층에 속한
학생들은 역시 '대체로' 낮은 학업 성적과 전공에 대한 낮은 관심을 가지고
있다. 학생들뿐만 아니라 교수와 직원도 그렇다. 한국 사회의 계급(계층)에
따른 양극화는 이 사회의 모든 분야에서 골고루 일어나는 현상이다. 사회의
양극화는 대학의 양극화, 디자인 교육의 양극화로 그대로 이어진다.

이 사회의 85%는 낙오자일까

⟨페이스북⟩에서 어떤 대화를 보았다. 오랜만에 만난 지인과 인사를
하고 서로 근황을 묻는다. 지적이고 차분한 말투로 자식이 SKY를 졸업하고
지금은 대기업에 취직했다는 정보를 알려 준다. 상대방은 '잘
키우셨네요.'라고 화답한다. 부모들은 어디 교수이고 학자, 고위
공무원이며 대기업 임원들이다. 이 사회에서 소위 '성공한' 사람들이다.

본인이 열심히 노력해서 성공한 것은 분명 자랑스럽고 축하할 일이다. 하지만 자식이 지방대를 우수한 성적으로 졸업하고 나름 탄탄한 중소기업에 들어간 것을 자랑하지는 않는다. 만약 주위 아는 사람들의 자녀가 모두 SKY 출신이라면 '상대적으로' 부끄러운 일이 된다.

고등학교 졸업자 100명 중 15명만이 서울 내의 대학에 진학한다. 이 비율도 과거에 비해 높아진 것이다. 하지만 소위 '인 서울 4년제' 대학에 들어가지 못하는 85%는 자랑스럽지 못함을 느끼는 사회 구성원이 된다. 15%의 자랑을 위해 반드시 85%가 필요하다. 1980-90년대까지만 해도 학벌계급 사회가 완화될 것이라는 분위기가 있었다. 서울여상 같은 곳은 공부 잘하는 학생만 갈 수 있었다. 전문대학도 누구나 가는 곳이 아니라는, 실용적인 기술을 전문적으로 배울 수 있는 곳이라는 이미지가 있었다. 학벌보다 능력 위주의 사회로 발전할 것이라는 내용들이 언론에서 자주(의도적으로) 흘러나왔다. 하지만 여전히 대학생의 숫자는 적었고 많은 사람들은 사회적 계급을 상승시키기 위해 자식을 대학에 보내려고 했다. 대학 등록금으로 무거운 빚을 져도 졸업 후에는 모두 해결될 수 있다는 믿음이 있었다.

1990년대에 대학 설립이 쉬워지면서 전국에 많은 대학들이 생겼다. 대학의 숫자가 많아져서 누구나 대학생이 된다면, 수요에 비해 부족한 공급이 많아진다면 학벌주의가 완화될 것이라는 순진한 믿음도 있었다. 하지만 '학벌계급주의'는 시장의 수요공급 논리로 설명할 수 없는 현상임에 분명해졌다. 요즘 '강남'에서는 SKY로도 부족하다며 미국의 아이비리그 대학 진학을 위해 SAT를 준비한다.

서울 내의 4년제 대학에 입학하지 못하는 85%는 '자랑스럽지 못한' 사람이 되었다. "열심히 노력해서 15% 안에 들면 될 것 아닌가. 본인이 노력을 하지 않은 것이다." 이렇게 말하는 사람들이 있다. 맞는 말처럼 들린다. 하지만 비율은 바뀌지 않는다. 노력한 누군가는 15% 안에

들어가지만 위치만 바뀔 뿐이다. 85%라는 '수치'는 변함없다.

특이한 상품, 대학

대학은 이 자본주의 사회에서 특이한 상품이다. 생필품이 아닌데도 대학을 구매하지 않으면 이 사회에서 살아가기가 꽤 불편해진다. 교육환경, 커리큘럼, 교수의 실력 같은 상품의 질보다 브랜드가 우선이다. 더욱 특이한 점은 상품의 질과 브랜드의 인지도가 모두 낮은 상품(대학)도 언제나 매진된다는 사실이다. 〈사례 2〉의 학생처럼 수업의 질이나 대학의 브랜드와 상관없이 '학위만' 필요한 구매자가 많기 때문이다.

태생적으로 뛰어난 사람은, 혹은 열심히 노력한 사람은(행운도 노력한 사람에게만 찾아온다) 대학을 가지 않아도 스스로 탁월한 수준에 오를 수 있다는 예로 스티브 잡스, 잭 도시(트위터 창업자), 데이비드 카프(텀블러 창시자) 같은 사람들이 거론된다. 카프는 고등학교 첫해에 중퇴해서 아예 대학 문턱을 밟지 않았다. '교육 이탈자'인 가난뱅이가 뜻밖의 행운과 뛰어난 상황 대처 능력만으로 억만장자가 된다는 신화가 널리 퍼졌음에도 여전히 대학의 인기는 변함없다.

악순환의 강화

'분열생성의 고리'는 인류학자 그레고리 베이트슨이 만든 개념이다. A의 행동이 B의 행동에 영향을 미치고, A의 행동에 대한 B의 반응이 A의 행동에 영향을 준다. 이 과정이 반복되면서 A와 B사이에는 악순환이 생긴다.

〈사례 1, 2〉의 학생들(학부모들)이 전공과는 아무 상관없이, 이 사회에서 불편하게 살지 않기 위해 '전문학사라도' 구입하려는 풍토가 끊어지지 않으면 이 악순환은 계속된다. 전공에는 관심 없고 학위 취득만이 목적인 학생들의 비율이 높은 학교는, 그렇지 않은 학교에 비해 교육

환경에 투자할 필요성이 적어진다.(물론 예외적인 경우도 있다. 전공에
관심이 큰 학생들이 몰려드는 '좋은' 학교라도, 특정 경영자의 의지가 교육
환경에 대한 투자를 '아끼게' 하는 경우가 있다.) 결국 교육의 양극화는
이런 악순환을 통해 더욱 강화된다.

학습을 빨리 잊는 능력

빨리 학습하는 능력 못지않게 중요한 것은 먼저 학습한 것을 즉각
잊는 능력이다.[1] 현대사회는 빠르게 변한다. 최신 정보와 지식은 순식간에
뒤로 밀려난다. 새로운 변화에 맞는 지식과 정보를 채우려면 불필요한
지식을 비워야 한다. 학교는 전통적으로 산업체보다 이 변화에 대처하지
못한다는 비판을 받고 있다. 하지만 요즘 같은 시대에는 웬만한 산업체들도
이 변화를 따라가지 못한다.

NCS(국가직무능력표준)는 이를 개선하기 위한 목적으로 생겼다.
국가가 대학의 교육과정을 모듈로 만들었다. 그리고 이를 학생들에게
그대로 가르치라는 것이다. 현재는 국가(정부)의 요구대로 많은
전문대학들이 NCS 수업과정을 진행한다. NCS에 대한 찬반양론이 있다.
(나는 반대한다. 잠시 이 평론지와는 어울리지 않는 어투를 쓸 수밖에 없을
것 같다. NCS는 대학 교육을 망치는 쓰레기다.)

모듈의 교육과정이 최신 경향을 반영하기는커녕 20-30년 전의
지식과 정보가 들어 있다. 수 백 년이 지나도 가치가 변하지 않는 지식과
정보가 아니라, 포토샵의 노이즈 필터 같은 것을 사용하는 방법이 들어
있다. 기존의 학습을 빨리 잊어버리는 것은 현재 교육의 중요한 화두중
하나다. 하지만 NCS는 20년 전의 기술을 가르치라고 한다.

1 〈지그문트 바우만, 소비사회와 교육을 말하다〉, 지그문트 바우만·리카르도 마체오, 나현영
옮김, 현암사, 2016, 39쪽.

직무능력을 표준화해서 효율적인 직업교육을 하는 것이 NCS의 목적이기 때문에 주로 전문대학에 집중된다. 사이버 대학은 평생교육기관으로서 재취업을 위한 교육기관 역할을 한다. 사이버 대학은 2개 학교에서 진행했다. 4년제 대학은 교육과정에 NSC가 있는 곳이 없지만(이는 정확하진 않다) 정부의 지원을 받지 않으면 경영이 어려운 다수의 전문대학들은 NCS 수업을 진행하고 있다.

전문대학은 취업을 위한 '전문' 교육기관이다. NCS는 그 점을 명확하게 한다. 4년제 대학 역시 이제는 취업을 위한 교육기관이다. 그런데 4년제 대학은 전문대학과 달리 NCS 수업을 하지 않는다. 정부에서 전문대학과는 다른 기준을 설정했다는 것을 뜻한다. 어떤 사람은 그 기준을 '효율'이라고 부르고, 어떤 사람은 '계층 분리'라고 부른다. 어떤 방식으로 부르건 그 기준에 따라 4년제와 전문대학은 교육 환경이 달라진다. 하지만 디자인 전공은 커리큘럼에서 그 차이가 명확하지 않다. 확실한 것은, 디자인 전공 관련 NCS 수업 모듈에 있는 20-30년 전의 '기술'을 가르치는 것은 현 세태에 역행한다는 점이다. 그 피해는 고스란히 학생들에게 돌아간다.

대학을 바라보는 편견?

일반적인 '편견'이 있다. 서울에서 먼 대학일수록, 그리고 4년제가 아닌 전문대학일수록, 학생들이 입학하고 싶어 하지 않는다. 그리고 학생들이 원하지 않는 대학일수록 대학의 교육 환경이 좋지 않을 것 같은 편견이 있다. 대학의 교육 환경에는 시설, 교수진, 커리큘럼, 학생의 수준, 대학의 행정능력이 포함된다. 나의 경험, 그리고 여러 학생들의 상담과 인터뷰를 통한 판단으로는, 소수의 예외를 제외하고, 이 '편견'은 편견이 아니다.

지난 수십 년 동안 대학은 크게 증가했다. 대학 학위는 근사한

직업과 체면(남들에게 무시당하지 않는)을 보장해 줄 것으로 보였다. 학위를 소지한 계층은 점차 늘어났다. 하지만 '근사한' 직업은 학위 소지자에 비례해 늘지 않았다. 현재의 일자리는 그들의 기대에 한참 떨어진다. 우리가 살고 있는 자본주의 사회는 가장 먼저 기득권층을 보호하고 방어하게 되어 있다. 나머지 계층을 박탈로부터 건져내는 일은 한참 뒤로 밀려난다.[2] 의도했건 아니건, 대학을 포함한 고등교육기관은 계층별로 구분되었고 이 구분은 점점 강화되고 있다. 이것은 한국만이 아닌 전 세계적인 현상인 것으로 보인다. 예전의 대학은 사회적 계급 이동의 촉진제 역할을 했다. 지금은 반대로 사회적 계급을 공고히 하는 역할을 한다. ∏

2 지그문트 바우만·리카르도 마체오, 앞의 책, 81쪽.

애드호키즘, 제작문화의 또 다른 기원

김상규
서울과학기술대 디자인학과 교수

몇 년 전부터 '제작자maker'라고 불리는 사람들이 부각되기 시작했다. 3D 프린팅과 같은 디지털 패브리케이션digital fabrication이 주목을 끌기는 했지만 전통적인 DIY 작업도 적지 않았고, 이들이 보여주는 아마추어리즘은 소비자의 위치에 머물러 있던 사람들에게 신선한 자극이 되었다. 디자이너가 이러한 자극에 힘입어 소규모 스튜디오를 만든 경우도 종종 볼 수 있다. 그러나 최근에는 21세기 버전의 소규모 공방과 정부 지원을 받는 디지털 제조 사업이 각각 핸드메이드와 스타트업이라는 이름으로 포장되고 현상도 나타난다.

이것은 대학과 정부가 취업난을 창업으로 해소하기 시작한 것에서 원인을 찾을 수 있을 것이다. 실제로 제작자들은 창작을 하면서 생계를 고민해야 하는 시점에 와 있다. 제작자 중에는 '오토데스크'의 최고경영자였던 칼 배스처럼 몹시 다른 예도 있다. 그는 제작자들이 열망하는 장비를 거의 다 갖춘 공방을 갖고 있고 메이커 생활에 집중하기 위해 최근에 최고경영자 자리도 버렸다. 자기 삶의 터전을 마련하면서 제작을 하는 경우와 취미로 제작을 하는 모습은 제작문화의 극단적인 현실을 보여준다.

그럼에도 한 세기 전까지 거슬러 올라가면 꽤 진지한 쟁점들이 녹아 있는 기원을 발견할 수 있다. 찰스 젠크스와 네이션 실버는 〈애드호키즘: 임시변통과 즉석 제작〉[1]에서 잘 알려지지 않았던 20세기의 이야기를 들려준다. 이 글에서는 〈애드호키즘〉의 이야기를 통해서 오늘날의 제작문화에서 재론할 만한 쟁점을 찾아보고자 한다.

1 〈애드호키즘〉, 찰스 젠크스·네이션 실버, 김정혜·이재희 옮김, 현실문화, 2016.

〈애드호키즘〉 표지

새로운 기술 중심의 인식에 대한 문제 제기

이종결합異種結合, 즉 당장 필요한 문제를 해결하기 위해 서로 다른 기술을 결합하는 양상을 젠크스와 실버는 '애드호키즘'이라는 용어에 담아냈다. 애드호키즘은 임시변통이라는 뜻의 라틴어 '애드호크ad hoc'와 '이즘ism'이 결합된 말이다. 사실 필요에 따라 임시변통한다는 뜻을 담은 말과 예술운동 또는 사상을 칭하는 말을 합쳤다는 점에서 애드호키즘이라는 용어 자체부터가 이종결합이다. 〈애드호키즘〉은 1972년에 초판 발행 이후 사십 년이 지난 2013년에 증보판으로 출판되었다. 그 간극이 적지 않은 탓에 저자들이 개정판 서문과 후기에 최근의 사례를 보충하는 등 변화된 상황을 부연 설명하는 데 지면을 많이 할애하였다.

예컨대 개정판 서문에서 젠크스[2]는 애드호키즘의 개념을 쉽게

2 이 책은 두 저자, 찰스 젠크스와 네이션 실버가 각각 1부와 2부로 나누어 집필하였다. 따라서 공통된 견해가 아닌 특정한 주장을 언급하거나 인용할 경우는 해당 저자의 이름을 언급한다.

설명하기 위해 화성 탐사선 '큐리어시티Curiosity'[3]를 사례로 든다. 많은
비용을 투입하여 공들인 최신 기술의 집약체이지만 자세히 들여다보면
오래된 기술이 혼합되어 있다는 것이다. 예컨대 드릴, 엑스레이 기계와
같은 부품들이 대부분이고 생김새도 탐사의 목적을 이루기 위해 여섯 개의
바퀴와 로봇 팔, 카메라 등 개별적인 요소들이 그다지 매끄럽지 않게
결합되어 있다. 어찌 보면 이것은 특수한 목적에 따라 개조된 차량에서
흔히 볼 수 있는 특징과 다를 바 없다. 따라서 '큐리어시티'의 사례만
본다면 빈곤한 환경이나 긴박한 상황에 처해 있을 때 손쉽게 구할 수 있는
재료로 문제를 해결하는 현상들의 정당성을 설명한 것으로 이해할 수 있다.

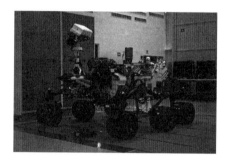

NASA 연구소의 '큐리어시티', 2011년

　　그러나 이 책에서 저자들이 강조하는 부분은 '창조성'이다.
'큐리어시티'를 특정한 목적을 위해 기존 시스템에 부수적인 것을 더한
창조물이라고 강조한 것도 그런 이유에서다.[4] 이것은 애드호키즘이 오래된
기술과 최신 기술의 혼합, 이질적인 요소들의 복합적 결합이라는 특성에

3　　NASA의 화성 탐사 프로그램의 일환으로 개발되어 2012년부터 화성 표면을 이동하면서 탐사
　　　활동을 하고 있는 무인 장비다.
4　　젠크스는 '다른 곳에도 생명체가 있는가'라는 질문에 답변하려는 목적을 위한 애드호크라고
　　　정의하고 있다. 〈애드호키즘〉, 9쪽

가려진 중요한 지점이다. 근대를 거치면서 표준화되고 동질화된 문화
환경에서 현재까지 끈질기게 이어지는 이러한 이질적인 것들의 결합을
창의적이고 주체적인 실천으로 보는 것이다. 그래서 이 책을 관통하는
애드호키즘의 지향점이 사물의 문제를 넘어 도시, 정치의 차원까지
확장된다. 2011년 이집트 카이로에서 시작된 시위가 소셜 미디어로
확산되고 광장에서 애드호크적 문화 현상을 보여준 사례도 언급되어 있다.
젠크스는 이것을 고대 그리스 이래로 일어난 '애드호크적 민주주의'로
설명하고 정치적 다원주의와 애드호크적 혁명의 중요성을 강조하고 있다.

모더니즘 비판

앞에서 살펴보았듯이, 단순히 오래된 기술과 새로운 기술의 결합을
해명하는 것이 애드호키즘의 핵심은 아니다. 저자들은 애드호키즘으로
모더니즘 비판의 논지를 펴 나간다. 바꾸어 말하면 모더니즘의 논의 대상이
되지 않았던 일면을 역사적으로 재조명하면서 모더니즘의 논리가 얼마나
독단적이고 취약한지 조목조목 밝혀내고 있다. 바우하우스를 비롯한
모더니즘 건축과 디자인의 순수주의 입장에서 보자면 애드호키즘은
무척이나 탐탁지 않은 대상이었을 것이다. 물론 모더니스트들이
애드호키즘이라는 통합된 개념을 상상하지도 않았겠지만 심사숙고하여
만든 완성도 높은 모더니즘 디자인 이외의 복합적이고 혼성적인 대상은
모더니즘 건축과 디자인, 예술의 범주에 포함되지 않았다. 한편
모더니스트들이 심사숙고하는 동안 사람들이 당장 필요로 하는 것을
'즉시' 충족시키는 일은 빈번하게 일어났고, 이것이 애드호키즘의 정수가
되었다.

찰스 젠크스가 포스트모더니즘의 대표적인 건축가이자 이론가임을
아는 사람이라면 이러한 의도를 충분히 짐작할 수 있을 것이다. 그가 쓴

〈포스트모던 건축의 언어〉[5]는 건축과 디자인 분야에서 포스트모더니즘을 다룰 때 빠지지 않는 이론서였고, 젠크스는 건축 뿐 아니라 양념통과 같은 테이블 웨어를 디자인하면서 자신의 이론을 충실히 실행에 옮겼다. 사실 〈애드호키즘〉 초판이 〈포스트모던 건축의 언어〉가 출판되기 십여 년 전인 1972년에 출간되었으니 젠크스의 포스트모더니즘 이론은 애드호키즘이라는 용어를 사용하면서 틀을 잡아간 것으로 보인다.

두 권의 책을 관통하는 모더니즘 비판의 핵심어는 '과거'다. 모더니즘이 새로움과 미래를 지향하는 것에 대하여 젠크스는 모더니즘이 폐기한 옛것을 끌어오는 전략으로 대응했다. 구체적으로, 과거의 건축 양식을 현대의 양식과 절충하여 디자인하고 고전주의를 형식적으로 패러디하는 것 등이 시도되었다. 이것은 문학과 미술에서 나타난 포스트모더니즘과 다소 어긋난 지점이었고 포스트모던 건축 스타일로 양식화되어 논쟁거리가 되기도 했다. 그럼에도 다원적이고 풍부한 '축적'의 가치를 찾는 한편 스테레오타입화 된 환경을 극복하려는 시도는 인정할만하다. "과거가 위대할수록 옛것에서 '임시변통'을 위한 자원을 더 많이 발견할 수 있다."[6]는 글에서 알 수 있듯이 네이선 실버도 젠크스의 입장과 다르지 않다.

애드호크적 예술

이 책에는 여러 예술가들의 작품이 애드호키즘의 예로 소개되고 있다. 마르셀 뒤샹의 경우 〈자전거 바퀴〉(1913)가 선택과 결합으로만 이뤄진 작품이라는 점에 주목하여 애드호키즘을 예술로 승화시킨 대표적인 작가로 간주하고 있다. 젠크스와 실버가 예를 든 작품들을

5 〈The Language of Post-Modern Architecture〉, Charles Jencks, Rizzoli, 1984

6 〈애드호키즘〉, 328쪽

시기별로 나열해보면, 애드호키즘의 구성 요소를 담은 미술 작품들이
초현실주의자, 다다이스트들의 작품에서 처음 등장한 뒤 1950년대 로버트
라우센버그의 컴바인 페인팅 combine painting, 아상블라주 assemblage, 해프닝을
거쳐 팝아트, 키치까지 이어진다. 기법적인 면에서는 존 하트필드를 비롯한
여러 예술가들이 신문지와 잡지 사진 등을 활용한 포토몽타주도
애드호키즘에 해당된다.

 그런데 예술가들이 애드호키즘을 활용한 이유는 무엇인가. 실버는
앙드레 브르통이 1924년에 발표한 〈초현실주의 선언〉을 근거로 삼아
초현실주의자들이 의도적 애드호키즘을 활용하여 세상의 가치 기준을
바꾸려 했다고 설명한다. 비록 실버가 메레 오펜하임이 컵과 접시, 스푼을
모피로 덮어 만든 〈오브제〉(1936)를 사례로 들기는 했지만,
초현실주의자를 비롯한 예술가들이 애드호키즘을 의식적으로 활용했다고
보기는 어렵다. 이성의 통제를 넘어서는 초현실성을 무의식 속에 표출하는
행동이 목적 지향적인 애드호키즘과는 다소 차이가 있기 때문이다.

 산업사회의 기성품을 전략적으로 활용한 레디메이드에서
애드호크적인 특성을 발견할 수는 있다. 실제로 젠크스는 애드호키즘의
정신을 포착한 예술가들이 "산업사회의 레디메이드에서 나타나는 상투성
또는 풍요로움의 특성에 주목하고 이것을 그 일반적인 맥락에서 떼어
놓는다"[7]라고 부연하고 있다. 산업국가에서 제품이 일상적인 맥락에서
사용되는 것은 그야말로 스테레오타입이고 개인의 독창성과 개성의
발전을 억압하는 것으로 본 것이다. 정리하자면, 두 저자가 애드호키즘과
미술을 연결시킨 의도는 탈맥락화(본래 자리에서 탈구)하여 재맥락화
(조합)한 것의 신선함을 보여주는 데 있다고 하겠다.

 7 〈애드호키즘〉, 61쪽

도시와 글로벌리즘의 문제

도시의 측면에서 보면, 애드호키즘은 모더니즘이 강조한 타불라 라사$^{tabula\ rasa}$의 반대 입장을 취한다는 점에서 타불라 스크립타$^{tabula\ scripta}$로 읽힐 수 있다.[8] 즉, 도시가 백지 상태에서 새롭게 건설된다기보다는 그 도시가 갖고 있는 기억을 계속해서 다시 쓰는 축적의 전통에 대해 이야기한다. 결국 도시와 시간의 관계를 어떻게 설정하느냐 하는 것이 쟁점이다. 이 책에서는 이 관계를 풀어낸 대표적인 사례로 뉴욕의 하이라인이 언급되었다. 한때 물류 수송을 위해 건설되었던 뉴욕 맨해튼의 고가 철로가 21세기에 공원으로 개조되었다는 것도 중요하지만 옛 철로의 구조, 그리고 수십 년간 방치된 사이에 자라난 식물, 공원의 기능을 위한 설비들이 과거부터 현재까지 이어졌다는 데 큰 의미가 있다. 저자들이 하이라인을 애드호키즘 건축의 성공적인 사례로 본 것도 이런 까닭이다.

애드호키즘의 목적이 의미 있는 이질적 결합에 있는 만큼 건축에 있어서 애드호키즘은 모든 사람이 건축가일 수 있다는 포용적인 태도를 견지한다. 이것은 글로벌리즘에 따른 도시들의 동질성과는 대립적인 태도다. 이런 맥락에서 애드호키즘의 이상은 "실제 도시의 삶만큼이나 시각적으로 풍부하고 다채로운 환경을 제공하는 것"[9]이 된다. 글로벌리즘과 대비되는 지역성으로 애드호키즘의 개념을 이해하면 버내큘러를 떠올릴 수 있다. 네이선 실버도 건축에서의 실행적 애드호키즘을 보여주는 가장 순수한 사례로 버내큘러를 언급하고 있다. 단편적으로, 버내큘러 건축은 자원의 빈곤이 빚어낸 결과이다. 여기에 가용한 자원이 늘어나거나 재개발이 부분적으로 이루어지면 원형과 개조가 재통합되는 독특한 모습을 보이기도 한다.

8 〈애드호키즘〉, 17쪽

9 〈애드호키즘〉, 130쪽

실버는 애드호키즘의 감수성으로 볼 때 "성공적인 리노베이션이 신축 건물보다 더 인상 깊다"[10]고 주장하지만 버내큘러 건축이 있는 지역은 대체로 위생, 범죄, 도시 미관 등의 명분으로 전면적인 개발 프로젝트가 진행되고 한편으로는 공공미술과 같은 문화예술의 실험장이 되어 젠트리피케이션을 피해가지 못했다. 이러한 개발 문제는 개정판 후기에 도시 계획 평론가인 제인 제이콥스를 자세히 다루면서 보완되었다. 공동체를 파괴하는 뉴욕의 단편적인 도시계획을 반대한 운동가로 널리 알려진 제이콥스는 〈미국 대도시의 죽음과 삶〉(1961)을 통해 자신의 생각을 알렸다. 제이콥스의 이웃이기도 했던 실버는, 그녀가 도시의 안전과 활력을 위해 복합 용도, 작은 블록과 같은 애드호크적인 자원의 뒷받침을 강조했다는 점에서 최고의 도시 애드호키스트라고 인정했다.[11] 이처럼 〈애드호키즘〉은 모더니즘 건축과 디자인의 비판에서 시장과 도시까지 이르는 포괄적인 접근으로 환경 전반에 대한 비판적 입장을 보여준다.

제작문화 시대의 애드호키즘

애드호키즘은 매시업mashup과 같은 현재의 혼성적인 문화 현상들과 같은 개념으로 이해하면서 특별할 것이 없어 보인다. 1972년에 출판 당시에도 뻔한 것을 다룬다는 이유로 비판이 있었다고 한다.[12] 그럼에도 그 뻔한 움직임이 지금도 유효하고 책에서 언급된 사례들과 유사한 애드호크적인 자원을 주변에서 어렵지 않게 발견할 수 있다.

현재진행형이라는 점 이외에도 오늘날 애드호키즘에 주목할 중요한 이유가 있다. 디지털 파브리케이션으로 폭발적인 파급력을 보여주는

10 〈애드호키즘〉, 298쪽

11 〈애드호키즘〉, 361쪽

12 〈애드호키즘〉, 380쪽

제작문화가 그것이다. 제작문화, 만들기, 생성의 본질은 애드호키즘의 역사에서 빼놓을 수 없는 핵심어들이다. 2부의 1장에서 실버는 2차 세계대전 전후로 일어난 직접 만들기, 즉 DIY의 열풍을 구체적으로 다루고 있다. 당시 영국에서는 윌리엄 모리스의 '미술공예운동'의 쇠퇴에 이어진 현상으로 나타났으나 그 결과물은 수공에 대한 페티시로 가득했다고 평가하고 있다. 그럼에도 실버는 예술의 창의성과 다른 층위에서 사람들이 직접 무엇인가를 만들어 내려는 열망에 주목했다. 아마도 이점은 오늘날 제작문화를 전망한 중요한 기록이라고 할 수 있다.[13]

애드호키즘에는 복합적 결합과 조합의 의미가 담겨 있기 때문에 여기서 '만들기'는 새로운 물건을 만드는 것만을 뜻하지 않는다. 오히려 이미 있는 것 중에서 선택하거나 심지어 쇼핑하는 것을 포함한다. 이 책이 쓰일 당시에도 많은 물건들이 생산되고 있었고 그것은 브리콜라주bricolage로 표현할 만한 작업이 가능한 토대가 되었다. 애드호키즘의 맥락에서 브리콜라주는 아시아 국가들이 세계의 공장으로 기능하고 브랜딩에 의해 전지구적 취향이 편향되는 상황에 대립하는 의미로 부각되고 있다.

그런 의미에서, '만들기'의 개념은 '주어지는 것'의 반대라고 할 수 있다. 전지구적 생산-소비 시스템에서 '주어지는 것'은 실제로는 선택지가 거의 없어서 창조성과 감각적인 것을 박탈하기 때문이다. 그래서 저자들은 한결같이 '창조적인 다원주의'라는 표현을 쓰면서 소비자들이 자신들만의 혼성물을 창조하고 무미건조하고 동질화된 글로벌리즘이 되는 것을 개인화할 것을 기대한다고 밝히고 있다. 그래서 애드호키즘은 한 시대의 문화적 경향을 대변하는 개념이라기보다 결정론적 이데올로기의 억압적

13 〈애드호키즘〉의 '옮긴이 후기'에서 김정혜는 2013년에 〈파이낸셜 타임즈〉가 이 책의 증보판을 소개하면서 DIY나 맞춤형 디자인이 부각되는 이 시대에 필요한 개념을 앞서 예시한 것으로 평가했음을 언급한 바 있다.

요소를 넘어설 전략이자 방법으로 읽는 것이 옳을 것이다.

　이 책에서 한 가지 아쉬운 것은 2013년에 증보판으로 보완되었음에도 여전히 '구축하는 인간'과 그들을 방해하는 시스템의 대립구도가 유지되어 있다는 점이다. 즉, 모더니즘 비판의 연장선에서 전문성과 관료주의를 억압적 요소로 간주한 탓에 '구축하는 인간'은 상대적으로 순수한 집단으로 인식하는 한계를 갖고 있다. 제작문화의 경우, 지난 세기에 DIY, 만들기의 전통과 연계되어 있지만, 오늘날 제작문화의 현실은 저자들이 기대한 만큼 억압적 요소를 넘어서지는 못하는 상태다.

　만들기의 주체가 자신의 환경을 구축해나가는 것은 과거의 노동, 자급자족과 같은 것을 목적으로 하고 있었으나 현재는 3D 프린터를 비롯한 디지털 제작 도구를 활용한 개인의 제작문화로 변형되는 현상이 일어난다. 여기에 스타트업과 같은 시장논리가 개입되어 노동이나 자급자족을 심미화, 즉 새로운 것을 창작하는 것으로 왜곡되고 있다. 결국 생산–소비 시스템에 맞서던 태도가 오히려 그 시스템을 더 강화하는 데 기여하는 것이다. 예컨대 애드호키즘의 이상과 잘 맞아떨어지던 제작자들의 커뮤니티로 성장한 잡지 〈메이크Make〉와 제작자들의 축제인 '메이크 페어Make Fair'가 군사연구기관인 다르파DARPA 기금을 지원받았고[14] 국내의 제작문화 관련 활동도 정부와 대기업의 자금 지원을 받고 있다.

　이것은 환경운동이 저탄소 경제, 녹색자본주의로 변질된 상황과 크게 다르지 않다. 〈포스트 자본주의 새로운 시작Post-capitalism: A Guide to Our Future〉에서 폴 메이슨이 지적한 것처럼 그 이유는 자본주의가 유기체와 같아서 변화에 적응하고 생존해 왔기 때문이다.[15] 구체적으로는, 금융화된

14　독립출판물인 크리티컬 메이킹〈Critical Making〉에서 가넷 허츠를 비롯한 필자들이 이 문제에 대한 비판적 의견을 제기한 바 있다. 이 내용은 미디어버스가 기획, 출간한 〈공공 도큐멘트 3: 다들 만들고 계십니까〉(2014)에 번역, 수록되어 있다.

15　〈포스트 자본주의 새로운 시작〉, 폴 메이슨, 안진이 옮김, 더퀘스트, 2017. 참조

세계에서 인지자본주의가 비물질적 노동을 토대로 성립되어 있고 사회 전체가 공장화되었기 때문이다.[16]

〈메이크〉지 창강호

그렇다고 애드호키즘의 가치가 사라질 것이라고 단정할 수는 없다. 적어도 〈애드호키즘〉은 모더니즘 건축과 디자인을 비판하는 틀이자 산업자본주의에서도 생존해온 아래로부터 분출된 창조적 힘에 대한 기록이라는 점에서 의의를 갖고 있다. 개정판에서 아랍의 봄, 오큐파이 운동을 언급했듯이 저자들은 새로운 세계의 질서에서 정치적 실천이라는 또 다른 가능성, 즉 하부구조의 동력이 존재하고 있고 그것을 바탕으로 비평적 시각을 놓지 않기를 권한 것이라고 볼 수 있다. 각자도생의 시대를 사는 제작자들에게 애드호키즘의 기원이 어떤 해법이나 위로가 될 수 있을지 모르겠다. 하지만 적어도 테크놀로지가 제작문화를 주도하는 듯한 착각, 그리고 제작문화가 산업자본주의에 포획되는 왜곡을 직시할 수는 있을 것이다. ▥

16 〈포스트 자본주의의 새로운 시작〉, 244-245쪽

커버 디자인, 임시방편의 미학

김 신
디자인 컬럼니스트

사례 1

집이 인왕산 밑자락에 있어서 인왕산을 자주 올라가는 편이다.
'자락길'이라는 이름의 산책로가 잘 닦여서 힘들이지 않고 산길을 걸을 수
있다. 자주 가다 보니 계절마다 조금씩 바뀌는 자연의 변화를 느낄 수
있어서 좋다. 그리고 또 하나 변화를 느낄 수 있는데, 그것은 산책길과
표지판, 시설들이다. 이런 변화를 주도하는 건 물론 구청과 같은
공공기관일 것이다. 흙바닥 위에 합성나무로 만든 길을 닦는가 하면 없던
표지판이 생기기도 한다. 한번은 청와대가 한눈에 보이는 전망대에
올라갔더니 뭔가 변화가 감지되었다. 새로운 시설물이 생긴 건 아니다.
거기에 앉아서 쉴 수 있는 벤치가 있었다. 등받이는 없는 그냥 기다란
직육면체의 스툴 같은 것이다. 그러니까 직육면체의 합성나무였던 것이다.
그런데 그 나무의 표면에 뭔가를 붙어 있다. 자세히 보니 전통 산수화를
프린트해서 붙여놓은 것이다. 또 한참을 가서 다른 전망대에 이르렀다.
그곳에도 똑같이 직사각형의 벤치에 그림이 붙어 있다. 이번에는 현대
회화인데, 난간에 그림 관련 정보도 있었다. 필운동(인왕산 밑동네)에
살았던 구본웅이라는 근대 서양화가의 그림이라고 친절하게 설명해준다.
프린트 상태는 조잡했다. 그럴 수밖에 없는 것이 그런 프린트를 처음부터
계획하고 벤치를 만든 게 아니었기 때문에, 그 둘의 조합은 어색하게 보인
것이다. 나는 산을 내려오며 이 그림들이 오래 가지 않을 것 같은 예감이
들었다.

사례 2

21세기 초반. 한국의 가전 회사들이 무슨 바람이 불었는지 냉장고,
세탁기, 에어컨 같은 덩치 큰 가전제품들의 표면을 온통 장식한 제품들을
쏟아냈다. 그리곤 그런 제품들에 '아트'라는 말을 넣어 명명했다. 나는
가전제품의 원 재료를 능멸한 이런 식의 싸구려 데커레이션에 치를 떨었다.
당시 우리 집은 새 냉장고를 구입할 시기였는데, 나는 장식되지 않은
냉장고를 구입하느라 나온 지 꽤 된 구 버전을 살 수 밖에 없는 대가를
치렀다. 차라리 옛 모델을 살지언정 표면을 장식한 제품은 도저히 용납할
수가 없었다. 하지만 그런 노력에도 불구하고 나는 끝내 표면 장식 제품의
우리 집 거실 진출을 막지 못했다. 장모님이 쓰시던 에어컨을 우리한테
보냈는데, 그 표면에는 매우 '아트'스럽게도 모네의 수련 그림이 수놓아져
있었다. 불행인지 다행인지 모르겠으나 요즘 가전 매장에 가면 이런 표면
장식 제품을 더 이상 볼 수 없다. 유행은 돌고 돈다고 하던데… 완전히
안심할 수는 없을 게다.

사례 3

강남에서 강의를 할 기회가 생겨 압구정역에서 내려 을지병원
사거리를 향해 걸어갔다. 여기저기에 마스크를 쓴 건물들이 눈에 띄었다.
그 건물들은 원래 마감재 위에 또 다른 재료로 한껏 치장을 한 것이다.
반복적인 다이아몬드 패턴으로 모든 면을 완전히 감싼 건물(거대한 파우치
같은 인상을 준다), 고전 양식의 기둥과 아치 모양 장식을 입구에 붙인
건물, 기하학적인 패턴의 구멍을 뚫은 금속 면을 1층 매장 입구 위쪽에
붙인 건물 등등. 그 중에서도 압권은 꽃 모양의 패턴과 작은 구멍을
규칙적으로 뚫어 장식한, 거대한 황금색 금속 면으로 덮인 건물이다.
이 건물은 5층이었는데, 이 거대한 황금 마스크는 그보다도 높은 6층
규모였다. 마침 내가 그곳을 걷는 시간은 이른 아침이었고, 동쪽에서

떠오르는 햇빛을 받아 이 건물은 황금색으로 불타오르며 주변 건물들을 압도했다. 이 가면을 쓴 건물은 성형외과였다.

사례 4

내가 사는 서촌에는 유명한 먹자골목이 있다. 예전에는 금촌시장이었는데, 지금은 완전히 식당과 술집들로 가득 차버렸다. 불과 몇 년 사이에 이렇게 바뀐 거다. 옛날에 시장이었던 곳이니 뭐 변변한 건물들이 있을 리 없다. 새로 문을 연 술집이나 식당마다 역시 건물의 표면을 바꿔 변장을 하고 있다. 매우 빠른 속도로 이렇게 변화해간다.

미국의 대중음악계에서는 '커버 버전cover version', '커버 송cover song' 또는 그냥 간단히 '커버cover'라는 용어가 있다. 이는 원 가수가 부른 오리지널 노래가 아니라 다른 가수가 녹음한 리메이크 노래를 말한다. 왕년에 인기 있었지만 지금은 잊힌 노래를 새로운 가수가 새로운 시대에 맞게 부른 커버 송은 새로운 세대에게 새로운 노래처럼 다가오고 다시 인기를 끌기도 한다. 이때 다시 녹음된 노래는 원래의 곡을 덮어 버리기 때문에 '커버'라고 하는 것이다. 김장훈의 히트곡 〈오페라〉는 문관철의 곡을 커버한 노래다. 김장훈의 〈오페라〉가 원곡보다 훨씬 크게 히트했기 때문에 문관철의 오리지널 곡은 커버된, 즉 덮어버린 셈이다. 물론 이렇게

원곡보다 유명한 커버 송들이 있기도 하지만, 대부분은 원곡이 더 유명하다. 예를 들어 비틀즈의 〈예스터데이〉는 수 천 명의 가수들이 커버 버전을 내놓았지만, 오리지널을 능가해 인기를 끈 버전은 없다.

반면에 한국 도시의 상가 건물들은 대부분 뭔가로 뒤덮여 원래의 재료를 드러낼 기회를 좀처럼 찾지 못한다. 위의 사례들에서 보는 것처럼 건물 전면이 다른 재료로 완전히 뒤덮이기도 하고, 간판이나 광고 메시지로 덮이기도 하고, 예술가들의 그림으로 장식되어 덮이기도 한다. 나는 한번은 원로 건축가와 함께 그가 디자인한 건축물 답사 여행을 다녀본 적이 있다. 어떤 건물은 문학관이었고, 어떤 건물은 종교 기관, 어떤 건물은 학교였다. 그 건축가는 가는 곳마다 약간의 아쉬움을 토로했다. 왜냐하면 가는 곳마다 건물의 겉면은 물론 내부 역시도 이상한 재료로 꾸며졌기 때문이다. 어떤 것은 기능적이었고 어떤 것은 상징적이었다. 예를 들어 사진 액자를 계단실의 벽에 전시하려고 액자 거치대로서 싸구려 집성목 판재를 연이어 덧댄 것은 기능적 명분이 있었다. 어떤 성당 미사실의 벽은 각종 성물들과 종교적 구호가 적힌 현수막으로 장식되어 있었는데, 그것은 상징적 의미가 있는 것으로 보인다. 이런 것들이 전시장을 찾는 관객이나 예배를 보러 오는 신자들에게 어떤 도움을 줄까? 분명한 건 건축가가 각 건물에서 의도했던 효과는 약화된다는 점이다. 또 요즘 식당들은 간판에 더해 건물 파사드를 음식 사진으로 도배하기도 한다.

이 모든 것들은 각 건물을 운영하는 주체들이 어떤 필요에 의해서 디자인한 것이다. 그 필요란 천차만별이다. 하지만 한 가지 공통된 의식이 있다. 그건 최초의 재료에 대한 무시다. 최초의 표면은 그것을 디자인한 건축가에게는 중요한 선택 사항 중 하나였을 것이다. 재료의 선택과 그에 따른 표면 질감은 기능적, 미학적, 상징적인 효과를 발휘한다. 이런 선택은 건축에서 가장 중요하고 본질적인 요소 중 하나다. 하지만 한국에서는 그런 의도는 늘 무시된다. 어쩌면 처음부터 다른 재료로 덮이는 걸 염두에 두고

디자인을 하는지도 모른다. 이렇게 질문해볼 수 있다. 건축가와 건축주는 정말 그 표면을 신중하고 진지하게 고려했을까? 아니다. 경제적으로 크게 모나지 않게 남들이 흔히 하듯이 그렇게 그냥 무심하게 지은 건물들이 훨씬 더 많다. 그러니까 그렇게 우습게 싸구려 재료와 간판과 광고와 삼류 그림들로 덮어버리는 것일 테다.

그런데 이건 건축물만 그런 것이 아니다. 나는 요즘 야당 이름이 가물가물하다. 한나라당과 새누리당까지는 확실히 기억한다. 하지만 그 다음 버전인 자유한국당은 좀처럼 머리에 확실히 입력 되질 않는다. 왜 그럴까? 하도 빈번하게 바뀌었고, 그러다 보니 예전의 그 비슷한 이름하고 헷갈리기 때문이다. 여당이라고 별로 다르지 않다. 지금의 여당 역시 수많은 이름들로 변신을 거듭해왔다. 어떤 정치인도 당의 이름에 대한 존중이 없다. 당의 이미지가 나빠지면 가차 없이 버리는 게 당 이름이다. 이 또한 '커버'의 또 다른 사례. 국정원의 원래 이름은 뭐였던가? 요즘 이미지가 엄청 나빠지고 있는데, 또 바꿔야 하는 건가?

기업의 브랜드도 정당 이름만큼은 아니지만 한국에서는 그 어떤 나라보다 빨리 변한다. 수백억을 써가며 홍보한 한 통신사의 어떤 브랜드는 사라졌는지 변했는지 알 수 없을 정도로 부침이 심하다. 로고 디자인도 마찬가지다. 오랫동안 사람들에게 노출된 것은 그만큼 자산가치가 큰 것이다. 하지만 한국 기업들은 때때로 그런 것에는 가치가 전혀 없는 것처럼, 그 세월의 축적이 아무 것도 아닌 것처럼 과감하게 폐기 처분해 버리고 새 로고를 만든 뒤 엄청난 비용을 들여 홍보한다. 심지어는 주소 이름까지 화끈하게(?) 바꿔버리지 않는가.

한국에서는 왜 이렇게 쉽게 오리지널이 새로운 것에 덮이고 대체되는 걸까? 그냥 유행이 지나서 그런 것인가? 세상이 발전을 하니까 당연한 것일까? 단지 유행과 발전만으로는 설득이 안 된다. 외국의 경우는 진보와 변화가 있더라도 오리지널에 대한 존중이 있는 반면 우리에게는

그것이 없기 때문이다. IBM의 로고는 최초의 것을 존중하면서 지속적으로 개선했다. 하지만 한국 굴지의 기업들 로고는 전면적으로 바뀐다. 아주 옛날에, 그러니까 국가든 기업이든 후진적으로 경영되던 시절 디자인에 대한 인식이 없을 때 만든 것이어서 그렇다고 변명할 수 있을 것이다. 지금은 글로벌 시대이고 기업도 글로벌화 되었으니까 당연히 예전 것은 폐기해도 된다는 의식이 있을 수 있다. 그렇다면 21세기에도 여전히 한국의 기업 로고들에 전면적인 개편이 이루어지는 건 어떻게 설명해야 할까?

　　　이렇게 정말 파괴적인 변신을 가능케 하는 원인은 무엇일까? 한국 사람들의 머리 속에 자리한 어떤 확고한 의식이 있는 듯하다. 그건 바로 "모든 것은 임시방편이다"라는 의식이다. 그러니까 한국 사람들에게는 어떤 최종적인 것에 대한 지향이 끝나지 않는 삶을 살아간다. 지금 살고 있는 집은 늘 언젠가는 떠날 집이다. 세입자는 계약이 끝나면 떠나야 하고, 집주인은 집값이 오르면 팔고 떠나야 한다. 가게를 운영하는 사람들도 언제 망하거나 다른 곳으로 옮겨야 할지 모른다는 불안감을 안은 채 살아간다. 뭔가를 확정하기에는 늘 불만족스럽거나 불안한 것이 한국 사람들의 평균 정서가 아닐까?

　　　한국인들은 어릴 때부터 모든 것이 어떤 최종 목표를 향해가는 과정이라는 인식이 내면화되어 있다. 중고등학교 시절은 좋은 대학에 진학하기 위한 과정이다. 그 과정은 어쩔 수 없이 통과해야 할 인내의 대상으로서 과정이지 "목표보다 과정이 중요하다"라고 말할 때의 그 소중한 과정이 아니다. 빨리 지나가야 할 힘든 과정일 뿐이다. 따라서 과정을 즐기지도 못할 뿐만 아니라 과정을 가볍게 본다. 늘 지금은 지나가는 과정이므로, 즉 바뀌어야 할 것이므로, 그렇게 소중하지 않은 것이다. 현재는 늘 언젠가 변신하게 될 것이므로 대체되어도 상관없다. 그런 의식 속에서는 오리지널에 대한 존중이 싹틀 수가 없다. 아니 오리지널 자체가 존재하지 않는다고 봐야 할 것이다.

물론 어떤 오리지널, 즉 이상적인 과거 속의 문화, 즉 전통의 유산, 고려 청자나 조선 백자, 불상, 불교 건축, 위대한 기록 문화 같은 박제화된 전통에 대해서는 다른 의식을 가지고 있을지도 모른다. 하지만 지금 한국인은 그런 유산이 현대에는 만들어지지 않았으며, 그것을 만들기 위해 지금은 노력을 경주해야 하는 시기, 즉 목표로 향해가는 길 위에 있는 것이라고 판단한다. 이동 중이므로 우리가 만들어내는 것은 임시방편이며, 따라서 늘 뭔가에 덮이더라도 뭐 그리 큰 문제가 있겠는가! 산에 오르거나 도심을 걸을 때나 늘 만나게 되는, 오리지널 재료를 덮어버리는 서툰 가짜 표면을 볼 때마다 그런 인상을 지울 수가 없다. ∏

문화주의, 여성, 오리엔탈리즘

김종균
디자인 문화비평가

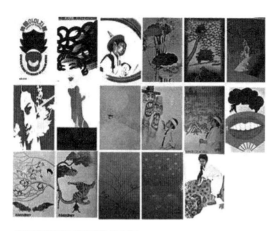

〈한국의 이미지〉전(1979년) 출품작들

　　1980년대, 문화 정체성이라는 말이 유행처럼 번졌다. 디자인계는
'한국성'이라는 단어를 사용했다. 무언가 잃어버린 것이 있으니 되찾자는
운동이다. 그것은 필시 일제 식민기에 끊어진 문화 흐름을 되돌리려는
노력의 일환이어야 했다. 더불어 20년 가까이 장기 집권한 박정희
정권으로 인해 왜곡된 문화를 제자리로 돌리려는 노력의 일환이기도 했다.
하지만, 잃어버린지 너무 오래된 문화는 이미 문화가 아니었던지, 전
세대들의 전통 찾기는 피상적인 형상의 차원에 머물거나, 혹은 망상에
머물렀다. 자신들이 어린 시절 경험하거나 지켜본 일제 시대 조선의 구차한
모습이 재현되는 경향도 보였다. 일부는 미군정기일수도 있다. 타자의
시선, 일본이 만들어 놓은 이미지, 타인에 의해 명명된 조선의 모습은
어쩌면 사르트르가 말하는 지옥의 모습일지도 모르겠다.(타인은 나의
지옥이다!) 식민지 조선은 근대화된 일제의 카메라 앞에, 관광기념 엽서
속에, 총독부의 통계 속에 박제되었다. 한번 박제된 문화는 영원히 죽은
상태로 머무른다. 되살려낸 문화는 관광상품이거나 이벤트였고,
프랑켄슈타인과 같은 모습이었다. 그런데 박제된 타인의 시선을 끊임없이
재연하는 기이한 모습이 1980년대를 관통하며 이후 계속되었다

일제 식민지기 조선이란 기생의 나라이자 오래된 유물 같은 관광기념품이 즐비한 나라였다. 야만적인 피지배국에 문화가 있을 리가 없고, 있어서도 안 된다. 제국주의가 표방한 계몽주의의 기본 룰에서 피지배국은 필연적으로 야만국가여야 한다. 그래야만 미개한 민족에게 문명을 전파하는 멋진 일을 할 수 있으니 말이다. 물론 빛을 전파해준 노력의 대가로 떨어지는 콩고물은 덤이다. 미개한 땅에 철로를 깔고, 발전소를 지어주고, 병원과 학교를 지어주면서 약간의 이익을 챙기는 게 자본주의 시대에 무슨 나쁜 일이겠는가?

모든 제국주의 국가에 거대한 박물관이 있고, 그 속에는 인디애나 존스 같은 멋진 고고학자가 도굴하고 훔쳐온 야만인들의 보물들이 가득하다. 낭만주의자 고갱은 타히티 섬 피식민지 여성에게 순수하고 원시적인 아름다움을 발견해 내고, 화폭에 옮겨 파리에 선보였다. 실상 그는 어린소녀와 동거하는 등 문란한(?) 생활을 하고, 빈곤과 억압에 고통받는 현실은 외면한 채 오리엔탈리즘을 재생산하는 첨병의 역할을 했을 뿐인데, 서구 지식인들은 고갱에 환호했다. 야만과 원시적 아름다움, 순수함이 남아 있는 타히티섬. 타히티섬 주민들도 그렇게 생각했을까? 일본이 생산한 조선의 이미지는 서구가 식민지 국가에 뒤집어씌운 오리엔탈리즘의 아류에 지나지 않는다.

다시 돌아와 1980년대 디자인의 소재와 표현을 보자. 여성과 문화재, 야만 민족의 샤먼적 풍속이 주종이다. 이것은 일본이 명명한 조선색이 되살아난 한국성이다. 1980년대의 디자이너들은 어쩌면 영민한 것이었는지 모른다. 애당초 디자인계의 한국성 찾기 노력은 서울올림픽을 대비한 관광상품 개발이 목적이었기 때문이다. 관광상품이란 필히 이방인에게 어필할 만한 소재를 고르는 것이 우선이다. 이미 일제라는 이방인이 선별해 놓은 아이템을 재활용하는 것은 자기를 객관화시키는 노력을 덜어주는 결과를 가져왔다. 하지만, 이런 일련의 활동이 또 다른

전통으로 고착된다는 것까지는 생각지 않았을 것이다.

　　모든 문화 현상은 유기적인 관계로 묶여 있다. 1980년대 되살아난 한국적 디자인, 즉, 관광상품들은 그 자체로 생명력을 가지고, 한국성을 정의내리고 고착화시킨다. 고대 로마의 영광을 되살린다는 취지로, 로마의 장식을 바우하우스식의 문법으로 되살려낸 나치 독일의 디자인은 독재라는 2차적 의미를 가진 새로운 생명, 새로운 디자인이 되었다. 과거의 영광을 되살리는 것은 피상적인 장식의 문제가 아니다. 로마의 독수리 장식과 나치의 독수리 장식은 그 모양이 같다고 하더라도 엄연히 다르게 해석되고 이해된다. 1980년대에 되살아난 한국적 이미지는 과거의 전통을 되살린 것도 아니고, 한국성을 되찾은 것도 아니었다. 단지 정부 프로파간다 수단이거나, 관광기념품의 재연에 지나지 않았을 뿐이다. 그리고 조용히 잊히는 듯이 보였다.

　　사진을 보자. 양반, 하회탈, 십장생, 불교, 장승, 기생, 호랑이… 분명 조선시대, 신라시대에서 불러낸 망령임에는 틀림없다. 어디에 한국이 있는가? 무려 40년 가까이 지난 전시회의 작품들을 재조명하는 까닭은, 이 작품들의 기저에 깔린 오리엔탈리즘이 현대에 새로운 전통으로, 한국을 규정짓는 원형으로 작동하고 있다고 보기 때문이다. 최근 영화 〈1987〉에, 드라마 〈응답하라 1984〉에 시청자들이 그토록 열광하는 이유는, 그 시대가 벨 에포크, 즉 아름다운 시절이었기 때문이 아니라, 자신들의 유년기 추억이기 때문이다.

　　지금의 작가들이 보고 자란 1980년대의 디자인 작품 경향은 그 자체로 하나의 전통이 되고, 원형이 되어서 한국성을 끊임없이 재규정하고 재생산해 내는 힘이 된다. 올림픽을 보고 자란 세대들, 어린 시절 오방색과 호돌이가 가슴 설레는 추억으로 남은 지금의 기성작가들은 끊임없이 유년 시절의 기억을 끄집어낼 수밖에 없고, 이것 자체로 하나의 전통을 구축한 까닭이다. 위험한 전통의 탄생이다. ▪

한국 디자인 교육의 패러다임 전환을 위하여

최 범
디자인 평론가
파주타이포그라피배곳 디자인인문연구소 소장

한국 디자인 교육의 한계

한국 디자인 교육은 한계에 도달했다.[1] 지난 50여 년 간 산업화 과정에서의 필요로 생겨난 디자인과 그를 위한 인력 공급으로서의 디자인 교육은 한계에 다다랐다. 그동안 한국의 디자인과 디자인 교육은 경제 성장에 발맞춰 성장 일변도의 길을 걸어왔다. 하지만 이제 더 이상 그런 성장은 가능하지 않게 되었다. 징후는 오래되었고 현실은 이미 지나쳐가고 있다. 다만 아직 그 한계의 끝을 보지 못했을 뿐이다.

한국의 디자인 교육은 1946년 서울대학교 응용미술과를 시작으로 보면 70여 년의 역사를 가진다. 하지만 본격적인 시작은 산업화가 이루어지던 1960년대부터라고 보아야 하며, 1980년대부터 크게 팽창했다고 할 수 있다. 적어도 2, 4년제 대학 간판을 달고 있는 학교치고 디자인 관련학과가 한두 군데 없는 학교가 없는 것을 보면 한국 디자인 교육의 양적 팽창 수준을 짐작할 수 있을 것이다.[2]

한국 디자인 교육의 성격은 크게 두 가지로 볼 수 있다. 하나는 철저히 기술 중심의 도구론적 교육이라는 것이다. 그것은 디자인을 산업을 위한 시각적 기술로 간주하기 때문이다. 한국에서 디자인은 '시각적 기술visual skill, 그 이상도 이하도 아니다. 그런 점에서 디자인의 사회적, 문화적 차원이 교육의 중요한 주제가 된 적은 한 번도 없었다. 2000년대 들어오면서 공공 디자인에 대한 관심이 한때 유행처럼 일기는 했지만, 그 역시 기존 디자인 인식의 연장선상에서 받아들였을 뿐이다.

한국 디자인 교육의 또 하나의 특징은 단일성이다. 한국의 디자인 교육이 산업을 위한 시각적 기술 교육이다 보니, 그 목표 역시 산업을 위한

[1] 여기에서 말하는 디자인 교육은 일단 대학을 중심으로 하는 전문교육을 가리킨다.

[2] 아무리 큰 대학도 국문과가 여럿, 사회학과가 복수로 있지는 않다. 하지만 디자인학과는 보통 하나만 있는 경우가 드물다. 시각 디자인, 산업 디자인 등 전공에 따라서 두세 개씩 있는 것이 보통이다.

실무 디자이너 양성이 될 수밖에 없다. 그러니까 실무 디자이너 이외의
디자인 전문가, 즉 이론적인 연구자나 사회문화적인 매개자 양성에는 거의
아무런 관심을 가지지 않는다는 것이다. 한국 디자인 교육은 거의
100퍼센트 실무 디자이너만을, 그것도 대규모로 생산하고 있다.

그런 점에서 한국 디자인 교육은 소품종대량생산이라는 포드주의
시스템의 끝판왕이라고 할 수 있다. 사실은 소품종이라는 말도 사치이며,
그냥 단일품종 무한생산이라고 하는 것이 좀 더 현실에 가까울 것이다.
비유하자면, 한국의 디자이너 집단은 단 하나의 주특기로 이루어진 100만
대군에 가깝다. 그 양적 규모는 어마어마하나 그 내부의 종적種的 차이는
찾기 어렵다. 따라서 거기에는 다양한 주특기를 가진 주체들의 협업 같은
것은 존재하지도 않으며, 그저 전체가 하나의 덩어리가 되어 이쪽으로
우르르, 저쪽으로 우르르 몰려다니는 행태만을 보여줄 뿐이다.

이처럼 한국 디자인 교육은 그 방법이나 대상의 성격이
기술주의적이고 도구론적이며 단일하다. 이러한 교육적 접근은 오로지
양적 성장만을 목표로 삼을 수밖에 없기 때문에, 시간이 지나면 필연적으로
공급 과잉에 따른 과잉 경쟁이라는 결과를 초래한다.[3] 그리하여 한국
디자인 교육은 그 방법론이나 사회적 수요-공급의 측면에서라도 성장의
한계에 다다를 수밖에 없다. 그런데 문제는 한국 디자인계에서 이러한
사실에 대한 논의가 철저히 회피되고 있다는 것이다. 문제가 너무나도
명백하기에 그 누구도 모른다고 할 수는 없지만, 현재로서는 문제를 해결할
방법을 찾을 수 없기 때문에, 모두가 갈 데까지 가보자는 심정인 것으로
보인다. 그래서 한국 디자인 교육은 폭주기관차와도 같다. 물론 그것은 또
설국열차이기도 해서, 그 안에 일정한 계급적 차이들이 존재하지만,
그럼에도 불구하고 열차 자체가 전복된다면 그 누구도 살아남을 수 없음은

3 2, 4년제 대학에서의 디자인 졸업생 수는 연간 2만 5천 명 정도로 추정된다.

불을 보듯이 명백한 것이다. 과연 이 폭주기관차를 멈추게 할 방법이 있는가. 아무도 뾰족한 방법을 알지 못한다. 이 대량생산-대량도태의 악순환을 어떻게 해결할 수 있을지 현재로서는 알 수 없다. 이에 대해서 한국 디자인계는 아무런 개념도 계획도 가지고 있지 않다. 솔직히 현재로는 갈 데까지 가다가 적자생존의 잔인한 법칙에 의해 조절되는 방법 이외에 어떤 다른 가능성을 생각하기가 힘들다.

이런 현실에도 불구하고 한국 디자인계는 여전히 기술주의적이고 도구론적인 인식틀을 벗어나지 못하고 있다. 예컨대 최근의 4차 산업혁명 관련 논의 같은 것이 그렇다. 한국 디자인 교육은 언제나 외부적 조건, 그것도 주로 기술적인 조건들에 여하히 적응할 것인가 하는 것을 거의 전적인 교육의 과제로 삼아왔다고 해도 과언이 아니다. 그러니까 이제까지의 한국 디자인 교육은 변화하는 기술적 조건에 적응하는 시각기술 교육이었던 셈이다. 물론 외부적 조건이, 그중에서도 기술적 조건이 중요하지 않다는 것은 아니다. 하지만 언제나 그것을 전적인 상수로 놓고, 디자인을 종속변수로 접근하는 방식은 디자인 교육을 계속 기술주의적이고 도구론적인 패러다임에 묶어 두는 꼴이 된다.

하지만 이제 더 이상 이런 방식으로는 안 된다. 변화는 다층적이며 상호적이다. 외적 변화에 대응하는 주체의 육성만을 교육의 목표로 삼아서는 안 된다. 외적 조건만이 아니라 주체의 조건 자체에 대한 검토가 필요하며, 환경과 주체의 상호작용에 대해서도 변증법적인 접근이 요구된다. 지금 한국 디자인 교육의 다가오는 위기에 대해서 그 누구도 쉽게 해결책을 내놓을 수는 없겠지만, 그러나 이를 방임해서는 안 된다.[4] 어떤 부분에서라도 틈을 찾아내고 대안을 논의해야 한다. 그렇지 않다면 거대한 무책임은 계속될 뿐이다. 어쨌든 지금 한국 사회의 과제는 세월호

4 2, 4년제 대학에서의 디자인 졸업생 수는 연간 2만 5천 명 정도로 추정된다.

사건이 적나라하게 보여주었듯이, 정치든 경제든 사회든 문화든 좀 더
책임성 있는 방향으로 가자고 하는 것 아닌가. 그동안 우리가 겪었던 여러
사건들에서 보듯이 권력과 제도의 거대한 무책임, 이것이야말로 진정 우리
사회의 적폐가 아니던가. 디자인계 역시 여기에서 예외가 아님은 말할 것도
없다.

디자인 교육의 새로운 패러다임

한국 디자인 교육을 50여 년 간 지배해온 패러다임의 교체가
필요하다.[5] 앞서 언급한 기술주의적이고 도구론적인 접근을 산업
패러다임이라고 부른다면, 이제 우리가 극복해야 하는 것이 바로 이 산업
패러다임인 것이다.[6] 그리하여 이른바 탈산업 패러다임이 우리가 지향해야
할 방향으로 제시된다. 새로운 패러다임은 당연히 세계에 대한 새로운
인식과 관심을 전제로 한다. 새로운 디자인 패러다임은 디자인에 대한
새로운 인식과 관심을 전제로 한다. 탈산업 패러다임의 대략적인 방향을
이렇게 그려보면 어떨까.

첫째, 디자인을 좁은 의미의 산업을 위한 것만이 아니라 사회
전체를 위한 것으로 확대해야 한다. 그러니까 기업을 위한 디자인만이
아니라 우리의 삶 전체를 위한 디자인이 되어야 한다는 것이다. 사적

5 박근혜 대통령 탄핵 이후 한국 사회의 패러다임 전환에 대한 목소리가 높다. 그것을 탈박정희
패러다임이라고도 부른다. 지난 50년간의 산업화를 지배해온 것이 박정희 패러다임이라면,
이제 그 한계와 부작용을 넘어서는 모델을 탈박정희 패러다임이라고 부를 수 있다는 것이다.
한국 디자인과 그 교육 역시 철저히 박정희 패러다임의 하위부문이었다는 점에서 보면, 한국
디자인의 패러다임 전환 또한 탈박정희 패러다임 기획의 일환이라고 보아도 무방할 것이다.

6 나는 일찍이 한국 디자인의 패러다임을 미술 패러다임(1960년대 이전), 산업 패러다임
(1960년대 이후), 문화 패러다임(1990년대 이후)으로 구분한 바 있는데, 이는 물론
단계적이면서도 중첩적인 것이다. 지금 이야기하는 탈산업 패러다임을 바로 문화 패러다임으로
대체해도 될는지는 모르겠다. 일단은 산업 패러다임 이후라는 의미에서 탈산업 패러다임이라고
부르기로 한다.

영역만이 아니라 공공 영역의 디자인이, 제도적인 디자인만이 아니라 일상적인 삶의 디자인을 정당하고 균형 있게 주목해야 한다. 물론 이럴 경우 대번에 원론적으로는 옳으나 디자인의 수요가 현실적으로 산업에서 나오기 때문에 어쩔 수 없다는 지적이 제기될 수 있다. 물론 맞는 말이다. 하지만 지금은 그 산업적 수요조차도 한계에 다다랐으며, 뭔가 새로운 영역을 창출해내는 것이 원론적인 차원에서만이 아니라 현실적인 측면에서도 긴요해졌다. 다만 이것을 아주 실리적인 차원에서의 새로운 수요 창출로만 접근해서는 안 되고, 어디까지나 새로운 디자인 패러다임의 설정과 관련한 디자인 개념의 재해석과 재구성이라는 측면에서 사고해야 한다.

둘째, 디자인 전문가 양성을 다양하게 해야 한다. 기존의 실무 디자이너 중심의 교육에서 벗어나 다양한 직능의 디자인 전문가를 만들어낼 수 있는 플랫폼을 마련해야 한다. 그리하여 디자인계가 단일 생태계가 아닌 종 다양성을 가진 풍요로운 생태계가 되도록 하고, 이러한 디자인 생태계가 나아가 다양하고 풍요로운 사회의 구성원으로서 정당하게 대우 받을 수 있도록 해야 한다. 그런 면에서 디자인 교육은 말 그대로 좁은 의미의 디자이너 교육이 아니라 확장된 의미에서의 디자인 교육이 되어야 하며, 그리하여 디자이너계가 아니라 진정한 의미의 디자인계를 형성해야 한다. 하나의 계界, world는 단일 주체만으로 형성될 수는 없다. 디자인계 역시 마찬가지이다.

셋째, 디자이너를 기능적이고 도구적인 주체로만 보지 말고, 전문적인 기예에 기반 하여 주체적인 삶을 살아가는 한 사람의 인간으로 인식해야 한다. 기존의 디자인 교육은 디자이너를 단지 시각적 기능인으로만 보고 기술적으로 재생산 해왔다. 그러나 새로운 디자인 패러다임에서는 디자이너를 전문적인 기능인이자 동시에 실존적인 인간이며 책임 있는 사회 구성원이라는 중첩된 정체성을 가진 존재로 보고

접근해야 한다. 이것은 디자이너를 도구적 존재로만 보지 말고 그 역시 한 사람의 인간이자 전문인으로서의 삶을 살아가는 존재로 이해하고 형성해야 한다는 것이다. 그러기 위해서는 어떻게 새로운 기술적 환경에 적응하는 디자이너를 길러낼 것인가 하는 기존의 도구론적 접근을 넘어서, 변화하는 사회적, 문화적 조건 속에서 디자이너-주체가 어떻게 살아가야 할 것인가를 중점적으로 모색해야 한다.

디자인 교육은 디자인 기능인이 아니라 그러한 디자인 주체를 길러내는 것이어야 한다. 그렇다고 해서 디자인 교육이 무슨 일반적인 차원에서의 소양교육이나 전인교육이어야 한다고 주장하려는 것은 아니다. 대학에서의 디자인 교육은 전문교육이고 직업교육임을 부정할 수 없다. 다만 기존의 도구론적 교육에 갇히지 않는, 디자인 주체에 대한 좀 더 총체적인 접근이 요구된다는 것이다. 그런 점에서 새로운 디자인 교육은 전인全人교육은 아니지만, 전인專人교육은 되어야 한다고 말할 수 있다.

그러므로 한국 디자인이 산업 패러다임을 넘어선 새로운 패러다임을 창출해나가기 위해서는 기존의 기능적인 디자이너를 넘어서는 새로운 주체를 형성해야 한다. 한국 디자인의 새로운 패러다임은 오로지 이러한 새로운 주체 형성에 의해서만 준비될 수 있다. 그동안 한국 디자이너의 모델을 기술 디자이너라고 부를 수 있다면, 새로운 디자이너 모델을 인문 디자이너라고 부르면 어떨까. 인문 디자이너란 단지 인문적인 교양을 습득한 디자이너를 말하는 것이 아니다. 그것도 요즘 유행처럼 되어버린 인문학적 지식을 다소 갖춘다고 되는 것도 아니다. 대신에 인문 디자이너란 인간에 대한 이해와 디자인에 대한 전문성을 겸비한 디자이너를 가리킨다. 말하자면 변화하는 현실 속에서 자신의 존재를 객관적으로 바라보면서, 그 속에서 자신의 길을 주체적으로 살아가는 디자이너를 말한다. 인문 디자이너란 좋은 디자이너가 되는 것과 좋은 인간이 되는 것 중에서 어느 하나를 희생시키지 않으면서, 이 둘을

창조적으로 융합시켜나가는 디자이너일 것이다.

이는 시각 기술자로부터 문화 생산자로의 전환이라고도 말할 수
있겠는데, 문화 생산자로서의 디자이너는 무엇보다도 디자이너이기 이전에
실존적 삶을 살아가는 한 사람의 인간이면서, 디자인을 통해 사회와 어떤
관계를 맺어야 하는지를 생각하는 존재여야 할 것이기 때문이다. 그러므로
문화 생산자인 인문 디자이너는 디자이너이기 이전에 먼저 교양인이며
시민이어야 한다. 시민으로서의 주체와 디자이너로서의 주체 사이에서
더러 발생할 수 있는 모순과 충돌조차 창조적으로 융합시켜나갈 수 있는
힘이 바로 인문적 교양이라고 할 수 있다.

파티 교육의 실험

한국 디자인 교육의 새로운 패러다임을 모색하기 위하여, 현재
실험중인 파주타이포그라피배곳(이하 파티)를 하나의 논의 대상으로
삼아볼 수 있겠다. 알다시피 파티는 기존의 제도권 디자인 교육에서 벗어난
독립 디자인 학교이자 대안적인 디자인 학교이다. 이번에 개교 이후
5년간의 성과를 보여주는 전시를 갖게 되었지만, 여전히 미완성인, 걸어온
길보다 걸어가야 할 길이 훨씬 더 먼 교육 공동체이다. 파티는 무엇보다
현재에도 공급 과잉인 한국 디자인 교육 현실에 그저 또 하나의 디자인
학교를 더하는 것이어서는 결코 안 될 것이다. 만약 그렇다면 그것은
재앙일 것이다. 대신에 이제까지 한국 디자인 교육이 가지 않은 길을 가는
새로운 시도가 되어야 할 것이다. 그 새로운 시도란 무엇일까. 그것은 앞서
이야기한 한국 디자인 교육의 새로운 패러다임과 어떤 관계가 있을까.
이러한 것이야말로 파티에 대해 우리가 던져야 할 가장 근본적인 물음일
것이다.

파티의 이념과 지향에 대해서는 설립자이자 교장인 날개 안상수에
의해 여기저기에 공개적으로 표명되어 있는 바, 굳이 여기에서 그것을

반복할 필요는 없어 보인다. 지금 우리가 해야 할 일은 그러한 파티의 매니페스토를 한국 디자인 교육의 새로운 패러다임이라는 관점에 비추어 따져보는 것이다. 물론 필자 자신이 파티 구성원의 한 사람인 만큼 충분히 객관적일 수 없을지는 모르지만, 그래도 이 발표의 취지와 관련하여 몇 가지 지점을 제시해 볼 수는 있겠다.

무엇보다도 먼저 파티가 어떤 디자인 주체를 형성하려고 하는지를 물어야 할 것이다. 파티가 새로운 디자인 주체를 형성하기 위한 프로젝트가 아니라면, 그것은 앞서 지적했듯이 아무런 의미가 없을 것이다. 파티는 기존의 경쟁 구도 바깥에서 디자인 교육의 새로운 가능성들을 찾아보려고 한다. 그런 점에서 대안적이라고 할 수 있다. 물론 그것이 무엇인지는 아직 딱 꼬집어 말하기는 어렵다. 다만 파티 교육의 몇 가지 특성을 통해 그것을 유추해볼 수는 있지 않을까. 내가 보기에 파티 교육의 몇 가지 특성은 다음과 같다.

첫째, 직접 체험을 중시한다. 활판인쇄라든지 실크 스크린, 제본 수업 같은 것이 그렇다. 난로 만들기, 놀이터 만들기 같은 다양한 수작업 프로젝트가 있는가 하면, 심지어 춤과 노래 같이 디자인 장르를 넘어선 직접 체험 수업들도 있다. 이러한 것은 파티가 '직접성'과 '체험'을 교육의 중요한 매체이자 방법으로 삼고 있음을 말해준다. 이는 체험을 통한 교육의 강조로서, 오늘날 디지털 매체 중심의 교육에 대한 반성에서 나온 것이라고 할 수 있다. 사실 어떤 면에서 파티는 공예학교처럼 보인다. 이점은 바우하우스와 많이 닮았다. 바우하우스는 공예라는 문으로 들어가서 디자인이라는 문으로 나온 학교이다. 직접 체험의 효과에 대해서는 여러 가지 평가가 있을 수 있겠으나, 일단 이것을 비유적 차원에서라도 교육의 근본에의 관심이라고 말해도 좋을 것이다. 이것은 파티 교육의 지향점의 하나인 실사구시와도 통하는 것이라고 하겠다.

둘째, 인문학을 강조한다. 이 역시 파티가 주체적인 인간, 주체적인

디자이너 형성을 겨냥하기 때문이다. 파티의 인문학 수업은 크게 현대사상, 기호학, 디자인 인문학 등 현대 계열과 동의학, 동아시아 고전 강의(〈주역〉, 〈중용〉) 등 동아시아 계열, 그리고 기본으로서의 글쓰기가 있는데, 이는 모두 파티 교육에서의 인문학적인 기초를 제공한다. 물론 디자인 학교에서 인문학 수업은 시수의 한계 등으로 제약이 있을 수밖에 없지만, 파티의 경우 인문학 수업이 차지하는 비중은 결코 작지 않다고 할 수 있다. 아무튼 인문학이 주체적인 인간 형성에 필수적임을 생각하면 파티 인문학 교육의 목표 역시 명확하다고 할 것이다.

셋째, 동아시아적인 정체성을 강조한다. 동의학이라든지 동아시아 고전 강의가 그를 잘 말해준다. 우리가 과거에서부터 현재에 이르기까지 동아시아 문명에 속하는 만큼 동아시아적 정체성을 강조하는 것은 당연하다면 당연한 것이지만, 알다시피 한국의 근대가 겪고 있는 정체성의 혼란을 생각하면 그리 당연하다고만 말할 수 없는 것이 또 현실이기도 하다. 다만 동아시아적 정체성에의 강조가 정체성에 대한 단순 이해나 '정체停滯된' 귀속감으로 귀결되어서는 안 될 것이다. 사실 정체성이라는 것은 매우 복잡한 것이며, 여러 가지 모순과 난제들을 포함하고 있음은 잘 알려져 있다(아니 반대로 잘 알려져 있지 않기도 하다. 정체성을 찾으려는 노력이 많은 경우 정체성의 착종을 결과하는 일도 적지 않으니까).

아무튼 중요한 것은 정체성에의 강조가 주체를 구속하지 않고 해방적인 계기로 작용하도록 해야 하는 것인데, 불행하게도 역사는 이것이 주체를 구속하는 방향으로 작용한 사례를 너무나도 많이 제공해주고 있기 때문에 분명 경계해야 할 대목이기는 하다. 더욱이 동아시아적 정체성을 우리의 현대문명적 조건과 어떻게 조화롭게 융합시켜낼 것인가 하는 문제는, 디자인 교육의 차원을 넘어서 우리 시대의 과제 그 자체라고 하지 않을 수 없는 것이니, 앞서 지적한 위험을 피하기만 한다면 그 의의를 새삼 강조하지 않아도 될 터이다.

필자 역시 파티 구성원의 한 사람으로서 주로 파티 내부에서 바라본 파티 교육의 특성을 몇 가지 이야기해보았다. 앞서 지적한 대로 중요한 것은 자신의 삶과 디자인 전반을 하나로 꿰뚫으면서 주조해갈 수 있는 주체의 형성이다. 이것이야말로 기존의 주류 디자인 교육이 보여주지 못한 것이며, 파티 교육이 도전해야 할 새로운 과제일 것이다. 만약 파티의 이러한 지향을, 앞서 언급한 것처럼 기술 디자이너와 구분되는 인문 디자이너라고 명명해본다면, 사실 파티의 설립자이자 교장인 안상수 자신이 이러한 모델을 구현하고 있는 것이 아닐까. 왜냐하면 안상수야말로 한글/세종이라는 동아시아적인 인문 정신에 기반 하여 서구 모더니즘의 조형 문법을 흡수하고 그로부터 자신만의 시각 언어를 만들어낸 디자이너이기 때문이다. 그런 점에서 그를 가리켜 우리 시대의 인문 디자이너라고 불러도 그리 망발은 아닐 것이다.

역시 그런 점에서 보면 안상수 자체가 파티의 매니페스토이자 페다고지이며 방법이라고 할 수 있을 것이다. 이러한 논리가 단지 기승전안상수, 기승전파티가 아니라, 한국 디자인 교육의 새로운 패러다임 형성을 위한 하나의 모델이 되어줄 수 있다면, 그보다 더 의미 있는 일은 없을 것이다. 그러므로 파티에 대한 평가는 철저히 한국 디자인 교육의 패러다임 전환이라는 틀 속에서 이루어져야 할 것이다. 아무튼 분명한 것은 파티가 이러한 지향 속에서 현재진행중인 교육 프로젝트라는 사실이다. ◼

*이 글은 서울시립미술관에서 열린 〈날개.파티〉 전시의 부대행사로 진행된 '디자인 교육' 세미나(2017년 5월 13일)에서 발표한 것이다.

디자인 평론

〈디자인 평론 1〉

특집　성찰적 디자인
'세월호'와 '디자인 서울' ㅣ 최 범
디자인으로 세상을 성찰하다 ㅣ 박지나
현실 디자이너의 깨달음 ㅣ 한상진

한국 디자인사의 한 장면 ①＿ 경성부민관 ㅣ 김종균
한글의 풍경 ㅣ 최 범
더블 넥서스 ①＿ 미녀 디자이너 ㅣ 이지원＋윤여경
DDP의 '엔조 마리'전 ㅣ 김상규
슬로시티 운동과 문화도시의 정체성 ㅣ 황순재

2015년 발행 ㅣ 10,000원

〈디자인 평론 2〉

특집　국가와 디자인
국가와 디자인 관심 ㅣ 최 범
파시즘과 프로파간다 디자인 ㅣ 김종균
교과서, 국가의 영토 ㅣ 조현신

한국 디자인사의 한 장면 ② ㅣ 김종균
한국 현대 그래픽 디자인: 수렴과 발산 ㅣ 최 범
더블 넥서스 ②＿ 국가와 상징 ㅣ 이지원＋윤여경
디자인 비엔날레, 정말 필요한가? ㅣ 김상규
〈뿌리깊은 나무〉 잡지 표지의 조형성 ㅣ 전가경

2016년 발행 ㅣ 10,000원

〈디자인 평론 3〉

특집 여성, 디자이너
좌담: 미녀 디자이너 논쟁, 어떻게 볼 것인가
여성 디자이너는 미녀일 필요가 없다 ㅣ 이유진
여성 디자이너, 먹고사니즘과 사회적 연대 ㅣ 김종균
디자인은 젠더를 따른다 ㅣ 최 범
왜, 위대한 여성 디자이너는 없는가 ㅣ 안영주
아름다움에 대한 집착 ㅣ 김상규

한국 디자인사의 한 장면 ③ ㅣ 김종균
디자이너, 주체, 책임윤리 ㅣ 최 범

2017년 발행 ㅣ 12,000원

디자인 평론 4

펴낸이　이기웅
엮은이　최 범
멋지음　김동섭

펴낸날　2018년 3월 30일
펴낸곳　파주타이포그라피교육 협동조합(PaTI)
　　　　우10881, 경기도 파주시 회동길 330
　　　　전화 031-955-9254/9354
　　　　팩스 0303-0949-5610
　　　　info@pati.kr
　　　　www.pati.kr

ISBN　979-11-88164-04-2 94600
　　　　979-11-953710-3-7 (세트)

내지　한국제지 모조 미색 100g/m²
표지　한솔제지 아트지 300g/m²
글꼴　산돌 명조 Neo1, 산돌 고딕 Neo1
　　　Palatino, Univers LT std
　　　Kozuka Mincho Pro
인쇄　애니프린팅